簡帛書法字帖

《中国简帛书法大字典（第四部）》字头汇编

吴巍 著

清华大学出版社 北京

内 容 简 介

本书为《中国简帛书法大字典（第四部）》的作者吴巍所书的字头汇编，力求最大程度地满足广大简帛书法爱好者的需求，为众多临写者带来更多的便利。

图书在版编目（CIP）数据

简帛书法字帖.《中国简帛书法大字典(第四部)》字头汇编 / 吴巍著. — 北京：清华大学出版社，2023.5
ISBN 978-7-302-62044-0

Ⅰ.①简…　Ⅱ.①吴…　Ⅲ.①竹简文－法帖－中国②帛书－法帖－中国　Ⅳ.①J292.21

中国版本图书馆CIP数据核字(2022)第193088号

责任编辑：张占奎
装帧设计：陈国熙
责任印制：丛怀宇

出版发行：清华大学出版社
　　　　网　　　址：http://www.tup.com.cn，http://www.wqbook.com
　　　　地　　　址：北京清华大学学研大厦A座　　　　邮　　编：100084
　　　　社 总 机：010-83470000　　　　　　　　　　邮　　购：010-62786544
　　　　投稿与读者服务：010-62776969，c-service@tup.tsinghua.edu.cn
　　　　质量反馈：010-62772015，zhiliang@tup.tsinghua.edu.cn
印 装 者：大厂回族自治县彩虹印刷有限公司
经　　销：全国新华书店
开　　本：210mm×285mm　　　　印　　张：9.5
版　　次：2023 年 5 月第 1 版　　　　　　　印　　次：2023 年 5 月第 1 次印刷
定　　价：39.00 元

产品编号：100009-01

编委会

序一

简帛书是一种古老的篆书手写体简化字，是中国文字简化过程的起源。吴巍先生把这种古老的字体升华为简帛书法。书法和普通毛笔字的重要区别是书法具有规范性和丰富的审美价值。简帛书是隶书、楷书、行书、草书的发祥地，简帛书法大气、古拙、浑厚、质朴、规范、灵动、高雅、飘逸，学习简帛书法可以领悟到书法的真谛——解放、超脱和自由。世界哲学的最高峰是道法自然，世界人文哲学的最高峰是上善若水，世界道德哲学的最高峰是厚德载物，愿每一个学习简帛书法的人都能在学习过程中领悟书法的真谛，都能徜徉在哲学思想之中，享受人生的另一种愉悦和幸福。

刘文杰

2022年9月

序二

迈进强国时代的报春花
——读吴巍《中国简帛书法大字典》

我认识吴巍先生，很是偶然。2018年3月4日，家学渊源的魏达志教授，邀我就"中国学人书画概念"进行座谈，地点就在吴巍先生的深圳寓所。只见吴先生双目炯炯有神，一边座谈一边和两位小朋友互动，一派含饴弄孙的景象，使得整个座谈会变得生动起来。我在好生羡慕的同时，用手机拍了好几张照片。我边拍边想吴先生真是位大隐隐于市的得道高人。后来，当说读了他送给我的沉甸甸的《中国简帛书法大字典》之后，更加坚定了我的这个想法。

第二次和吴巍先生见面，是缘于油画大师阎文喜教授的一幅画《江南春早》。2017年11月，《为人民的艺术：阎文喜油画作品展》在关山月美术馆和深圳大学美术馆成功举办。因为我为这次画展出了一点力，一天阎文喜教授和夫人、女儿一起将他的力作《江南春早》送到我楼下，猝不及防的我只得暂且收下，我日夜思想，何处才是这幅名画的归宿？一天，突然脑际灵光一现：暂存于吴巍先生的简帛书法展厅。如能出售，则对阎教授的晚年生活有所贴补。之所以如此考虑，是因为阎文喜先生宁愿靠退休金清贫度日，也不肯卖画。他认为《延安文艺座谈会》等作品属于中国，不可被外国公司买走。但这幅《江南春早》是纯艺术作品，既然送给了我，我设法替他出售，然后将画款归送给他，岂不好事一桩！于是，在征得吴巍先生同意后，我请陈健先生将画送到吴巍先生寓所。

在这样的交往中，我和吴巍先生熟识起来，并再次确认，他和阎文喜教授一样，是一位真正的得道高人，真正的艺术家、学问家。

中华文明之所以能五千年领跑世界，是因为具备了得天独厚的六本（六大根本条件）：得天独厚的单元地域，及时出现先进的主流思想，不怕牺牲、凤凰涅槃的精神，创造并坚持使用汉字，拥有久经考验、与时俱进的中国医药，以及武备长城和文化长城。这六大条件缺一不可。其中，汉字是中国文明最重要的载体和表达形式。而"简帛是中国无纸时代文字的重要承载体"（罗运环《中国简帛书法大字典·序一》）。简帛文字的记载比纸书早了几千年，这对中国文明史研究意义非凡，我们可以理直气壮地说：中国文明五千年不曾中断。

然而，研究简帛文字是困难的。对每一个字的确认，要比研究古埃及的象形文字和古巴比伦的楔形文字泥版文书还要困难。因为每个汉字具有字形、字义、字音三大功能。

简帛产生极早，发现简帛书法作品也很早。但是，直到20世纪70年代才在中国出现简帛书法热。著名学者刘文杰说："一九七二年湖南马王堆西汉墓的考古发掘把一种时人都没见过的文字字形和写法推到了大家的眼前。这种写在竹简和帛上的文字。我们称之为'简帛书'。它承载了中国文字篆书到隶书数百年的发展变化史。它的出现立即引起了社会上众多文字学家和书法爱好者的关注与研究，吴巍先生就是其中的一位。他用了三十几年的时间，对简帛书进行了不间断的探索研究、认真学习、勤奋实践，我们终于看到他对简帛书的两项重大贡献：① 写出了古往今来最有审美价值的简帛书法，成为走中国书法正路的楷模；② 编辑了最有研究价值、审美价值、实用价值、历史价值、收藏价值的《中国简帛书法大字典》。"他还进一步指出："《中国简帛书法大字典》集实用单字八千二百字，比以前出版过的有关简帛书字典多四千九百四十三字，这是吴巍先生凝三十几年心血，对甲骨文、金文、大篆和已见简帛字考证研究的独到成果，添补了简帛书的空白，对当代、后世人们对简帛书进一步深入的研究，提供了基石、桥梁和通道。所以，该字典极具文字研究价值"（《中国简帛书法大字典·序二》）。

对于《中国简帛书法大字典》的价值，李国正教授的评价高屋建瓴，他说：
"《中国简帛书法大字典》以前所未有的广阔胸怀，把汉字的实用信息、美学信息、文化信息融为一炉，开创了书法字典编纂体例的新天地。"并进一步肯定了吴巍在书法艺术及汉字文化传承中的贡献，指出："《中国简帛书法大字典》保存了从甲骨文到汉隶不同书体的汉字字形原始真实的面貌和编著的创作成果，保存了同一汉字在不同历史时期呈现的结构姿态及其中蕴涵的美学信息，保存了中华民族自古以来劳作生活孕育发展而融入字形的文化信息，为中华民族的书法艺术及汉字文化的传承发展做出了杰出的贡献"（《中国简帛书法大字典·序三》）。

以上是三位著名学者对吴巍及其《中国简帛书法大字典》作出的专业评价，非常准确、到位、深刻。我完全赞同，并深感敬佩。

我是一个外行人，想作一点行外评价，敬请大家批评指正。

世界上的一切生命都追求不朽。从花木鱼虫到飞禽走兽，概莫能外。人类是高级生命，知道追求生命不朽不可能，于是进而追求精神不朽和事业不朽。精神是事业的灵魂。这是人类最古老的英雄史诗《吉尔伽美什》给人的最重要启示。中国古人追求"三不朽"：太上有立德，其次有立功，其次有立言。这"三不朽"之说和《吉尔伽美什》有异曲同工之妙。

吴巍先生用三十多年时间编著四巨册《中国简帛书法大字典》，做的是一件不朽的文化工程。我们用历史和发展的眼光看，此书有四大意义。

一、继承、发展、丰富了中国的字典文化

敬字惜纸是中国的传统，所以有仓颉造字"天雨粟，鬼宿哭"的故事。著书立说历来为人敬重。而字典（词典）是书中之宪，书中之师，地位近乎神圣。历史上，凡是编著字典的，都名垂千古。《说文解字》的作者许慎是这样，奉诏编修《康熙字典》的张玉书，也是这样。

汉字能成为中华民族开邦立世的"六本"（六大根本原因）之一，是因为其具

有与生俱来的"四美"：形象美与抽象美、动态美与静态美、形式美与意境美。这是"汉字成为书法艺术的最重要因素"（秦晓华《汉字与书法艺术》）。除此三美之外，还有一美即汉字的时间与空间美。泰山石刻的"五岳独尊"美不胜收。甲骨文、石鼓文，各种古简、古碑、古帖，产生一种一探究竟的意愿。这就是汉字有而其文字没有的时空美。

汉字、汉字书法、书法艺术，从本质上讲是一而二、二而一的事情。因为古代所有汉字都是手写（包括刻、雕、描、画等）的，都是手艺，都蕴含着手工之美。历代的书法家们将汉字的美学意蕴发扬光大，将书法创造成为一门高尚的职业。这在世界上也是绝无仅有的。正如沈尹默先生所说："世人公认中国书法是最高艺术，就是因为它能显示出惊人奇迹，无色而具有图画的灿烂，无声而有音乐的和谐，引人欣赏，心旷神怡"（《书法论丛》）。

写字者常有，编著字典者不常有；书法家常有，编著字典的书法家不常有。

吴巍先生集字典编著与书法创作于一身，是中国当代的许慎、张玉书，以及李斯、王羲之、颜真卿、柳公权、米芾等书法诸家功能的呈现者。他不是许、张以及李、王、颜、柳、米，却胜似许、张以及李、王、颜、柳、米。是否评价高了？阅读了四巨册《中国简帛书法大字典》，就会感到我言之有理。

目不见睫。世界上最遥远的距离就是无距离。人们总是看不见身边人的优长，菲薄最近的人。我是学习研究印度语言文化出身，和汉字、汉字书法有着一个行业的大跨距。正是这个所谓"隔行如隔山"的距离，让我看到了汉字、汉字书法和吴巍《中国简帛书法大字典》的大美、壮美。这种大美、壮美首先体现在继承、发展、丰富了中国的字典文化。

二、为中华文明史提供可靠的文字依据

人类文明的载体多种多样，文字是最主要的。所以，每当某地新出土古代文字或文献，必定引起考古学界及整个学术界乃至全社会的重视。1972年，长沙马王堆

西汉古墓的发现事属偶然，但是它的发掘、整理、保护所受到的重视，即使在那特殊年代里也理属必然。因为中国人在基因里是珍惜文物古迹的。马王堆出土的简帛等文物为中国文明史研究提供了大量切实可靠的依据。同时，也为中外文化交流史研究提供了重要佐证。

屈原《天问》说："厥利维何，而顾菟在腹？"这就告诉我们，印度《吠陀》神话中的月兔，至少在春秋战国时代已经来到中国。正是因为1972年马王堆汉墓中出土的一件非（飞）衣，坐实了此事。在非衣的一角画有一弯新月，下方是一蟾蜍，上方是一奔兔。这就是月兔后来、外来的证据。

中国一直是世界人口大国。这和善于引进粮食作物有关。中国原生作物稷，在古代是主粮，为百谷之长。社稷（土神谷神）成了古人崇拜对象。但是稷质优而产量低，不能满足人口大量繁衍的需求。于是，从西边(中亚)引进麦子。麦子产量远高于稷，所以北方人口就多了起来。麦（麥），意为来的穗（夕）。也有人将夕解释为足，徐铉说："夕足也，周复瑞麦来，如行来。"不管哪种解释，都支持麦是外来引进的作物。吴巍先生说：麦字在中国出现很早，在甲骨文、金文、简帛中都有发现。在《中国简帛书法大字典》第三册中，就收有"睡虎地秦简""居延汉简""敦煌简""马王堆简帛书"的麦字拓片。中国古人统称面食为饼。《续汉书》载："汉灵帝好胡饼，京师皆食胡饼。"这胡饼就是烧饼、火烧。面条称汤饼，晋束皙《饼赋》说"充虚解战，汤饼为最"。吃面庆生祝寿之风，自汉代延续至今。

所以，研究汉字可以为中国文明史和中外文化交流史研究提供可靠而确切的文字依据。

三、为编写新的字典、类书提供丰富资料

中国除了有编写新字典、新字书的传统，还有编纂类书的传统。除《说文解字》《康熙字典》之外，还有《艺文类聚》《太平御览》《册府元龟》《永乐大

典》《古今图书集成》等。进入现代，《中文大辞典》《汉语大辞典》等面世，新时代的《四库全书》——《中华大典》，亦在编辑出版之中。这种字典、类书的编辑出版，无疑是新时代文化事业兴旺发展的重要体现。而吴巍《中国简帛书法大字典》的问世，不但参与其间，而且可以直接为新一轮的中国字典、类书的编写提供丰富的资料。

四、一项让世界刮目相看的文化工程

1949年新中国成立至今，中华民族一直奔跑在立国、富国、强国路上，立国、富国靠经济发展，强国除了经济发展，还必须在经济基础上建设好上层建筑。一个国家的强大，仅靠GDP是不够的，还必须有强大的国防。1840年发生鸦片战争时中国的GDP是世界第一。1894年发生"甲午战争"时，中国海陆军已有相当庞大的规模。但因政治腐败、思想混乱，结果一败涂地，只得签订耻辱的"南京条约"、"马关条约"。中国和世界的现代史告诉我们：一个真正强大的世界一流强国，必须进行一流的文化建设，必须有一流的文学、哲学、史学、政治、艺术、经济、法学著作问世。不然，是不能让人心服口服的。同时，与之相应还必须有世界一流的博物馆、图书馆、文学馆、艺术馆、科学馆、民俗馆。不然，也是不能让人心悦诚服的。而且，我们的博物馆、图书馆、文学馆、艺术馆、科学馆、民俗馆中陈列的应当是全人类最有代表性的展品。其中的主流展品必须是我们自己的创造发明，而不是像西方那样大量展品是偷来的、抢来的。

吴巍先生四巨册《中国简帛书法大字典》由清华大学出版社出版，不但避免了"敦煌在中国，敦煌学在外国"的历史悲剧重演，而且以"三十年著一书"精神昭告天下，简帛在中国，简帛书法研究也在中国！这四巨册《中国简帛书法大字典》像一支报春花，告诉世人经过七十多年的奋斗和建设，中国人民不但在立国、富国路上取得了伟大成功，而且在强国路上取得了实质性的胜利。吴巍先生的《中国简帛书法大字典》及其手稿，应该成为博物馆的重要藏品，吴巍故事及吴巍精神应该

得到传唱和弘扬。2020年10月14日，习近平总书记"在深圳经济特区建立40周年庆祝大会上的讲话"中，号召我们"努力续写春天的故事""努力创造让世界刮目相看的新的更大奇迹"。我们应该将吴巍的故事告诉世界人民，并将《中国简帛书法大字典》赠送给联合国科教文组织，赠送给汉学基础深厚的日本、韩国、越南、英国、法国、德国、美国、新加坡、印度等国家的大学图书馆和国会图书馆。这是亮点集中而又意义深远的中外文化交流。铜锣再好，不敲不响，我们应该将已经写好的故事讲给人听，将已经创造的奇迹让世界人民看。

<div style="text-align:right">

郁龙余

2022年8月

</div>

郁龙余教授是学界泰斗季羡林的门生，先后执教于北京大学、深圳大学。学贯中西，是印度学的权威，曾获得印度慕克吉总统颁授的印度国家最高奖——杰出印度学家奖。

序二

前言

　　简帛书法是失传2000多年的古文字，也是中国乃至世界的珍贵文化遗产，从现有出土资料考证，它的存在长达千年之久，可与其他任何一种书体延续的年代媲美，内容丰富，涉及面广。简帛书法在中国书法史上占有极其重要的地位，是隶书、草书、行书、楷书的源头。简帛书法与篆书比，容易辨认；与隶书比，更加飘逸、灵动；与楷书比，更加大气、厚重、含蓄。近六十年所发掘的简牍已多达几十万枚，马王堆简帛书一次发掘多达十余万字，这些珍贵的文献、文字资料不但让国人震惊，同时也让世界学术界震惊。知识分子、学术界、书法界部分有识之士最先发现简帛书法艺术的美，目前已有更多的书法爱好者把目光聚焦在这里。笔者近三十年来一直专注于简帛书的文字整理、研究和创作。

　　笔者将《中国简帛书法大字典（第四部）》所书的字头汇编成此字帖——《简帛书法字帖》，共1997个单字。四部《中国简帛书法大字典》和字头汇编已全部出版，力求最大程度地满足广大简帛书法爱好者的需求，同时也真诚地希望能给广大临写者带来更多的便利。

<div align="right">

吴巍

2022年8月

</div>

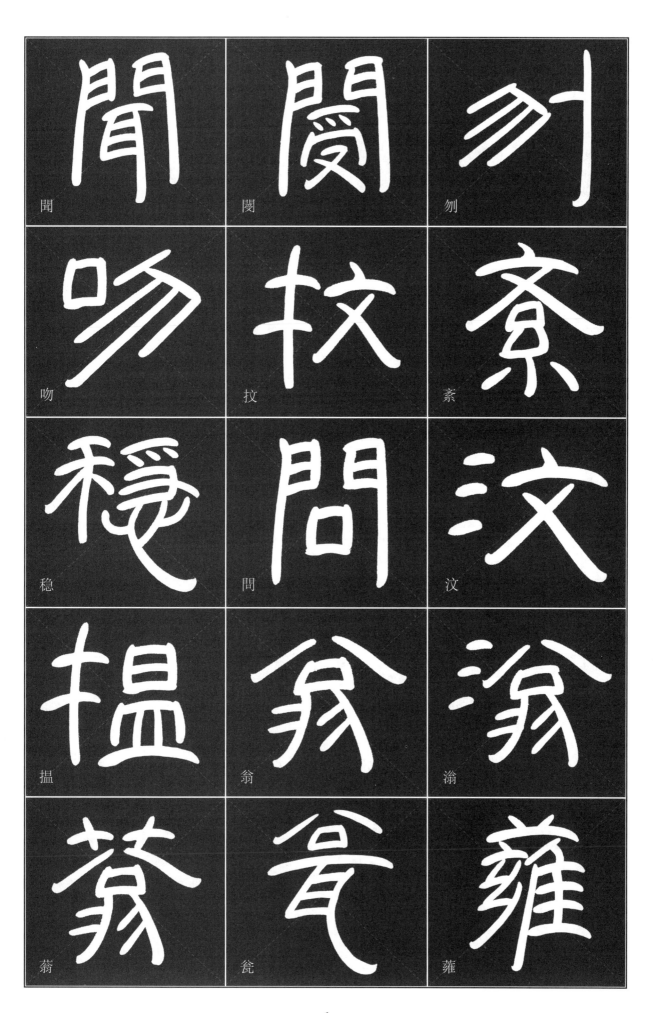

聞

閿

刢

吻

�文

綮

稳

問

汶

揾

翁

瀚

螉

瓮

雝

1

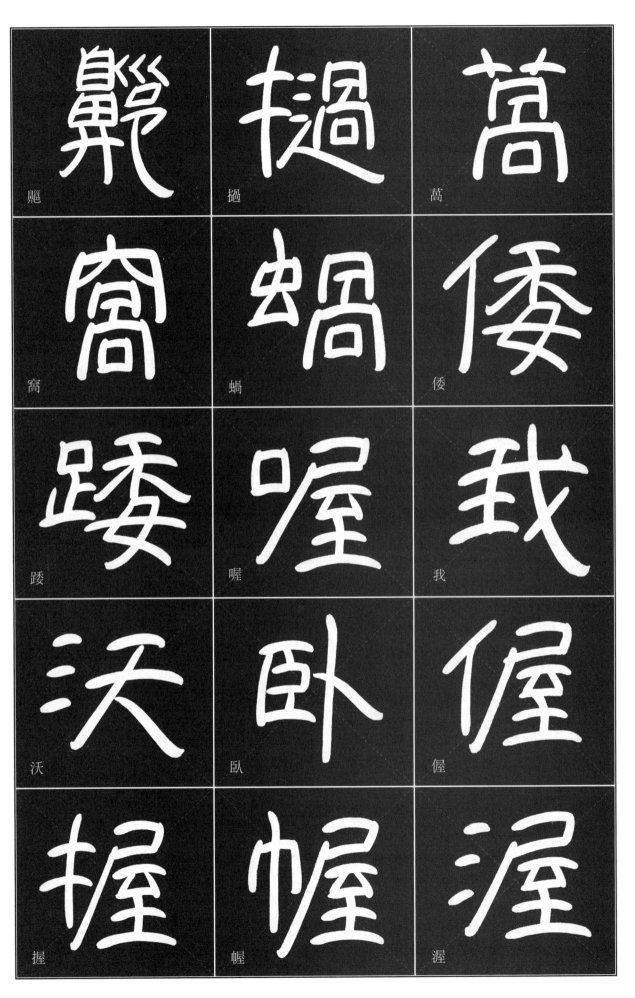

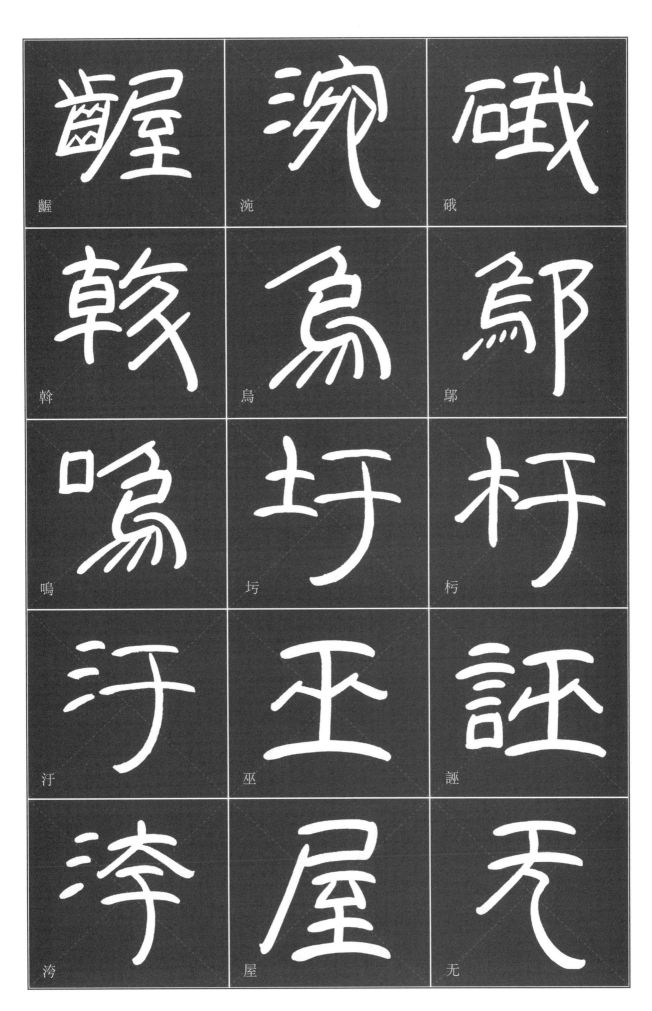

齷

浼

碔

乾

烏

邬

鳴

圩

杇

汙

巫

誣

洿

屋

无

3

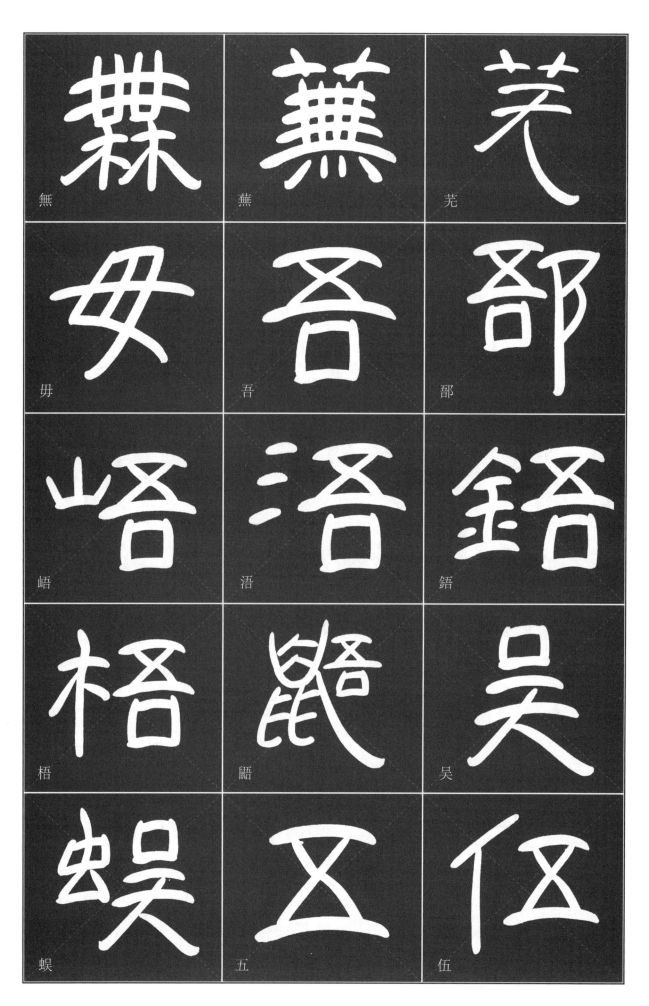

中国简帛书法大字典（第四部）字头汇编

無	蕪	芜
毋	吾	郚
峿	浯	鋙
梧	鼯	吳
蜈	五	伍

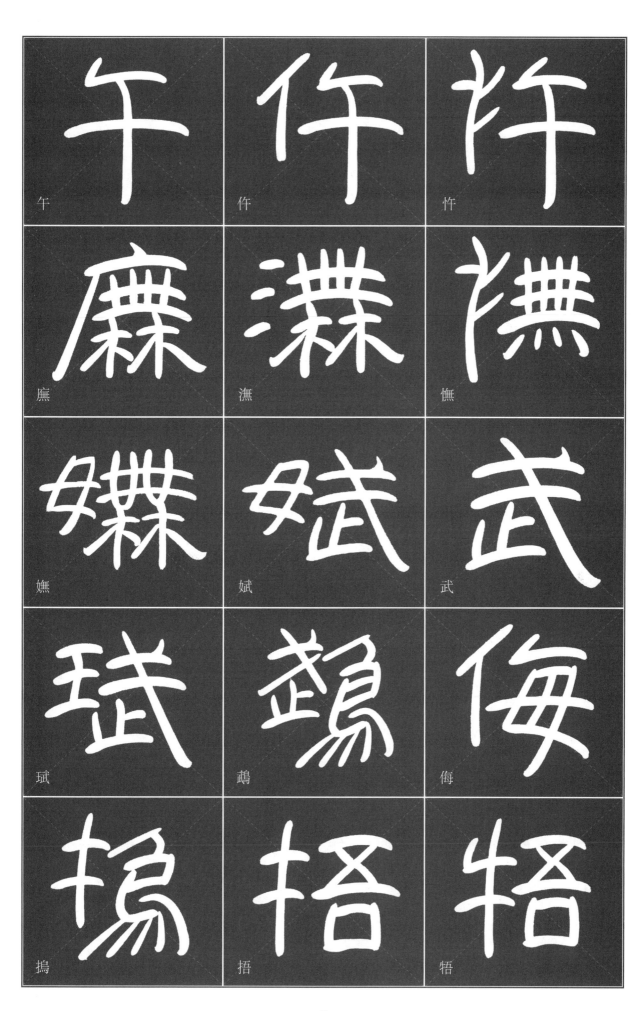

午

仵

忤

廡

潕

憮

嫵

斌

武

珷

鵡

侮

搗

捂

悟

5

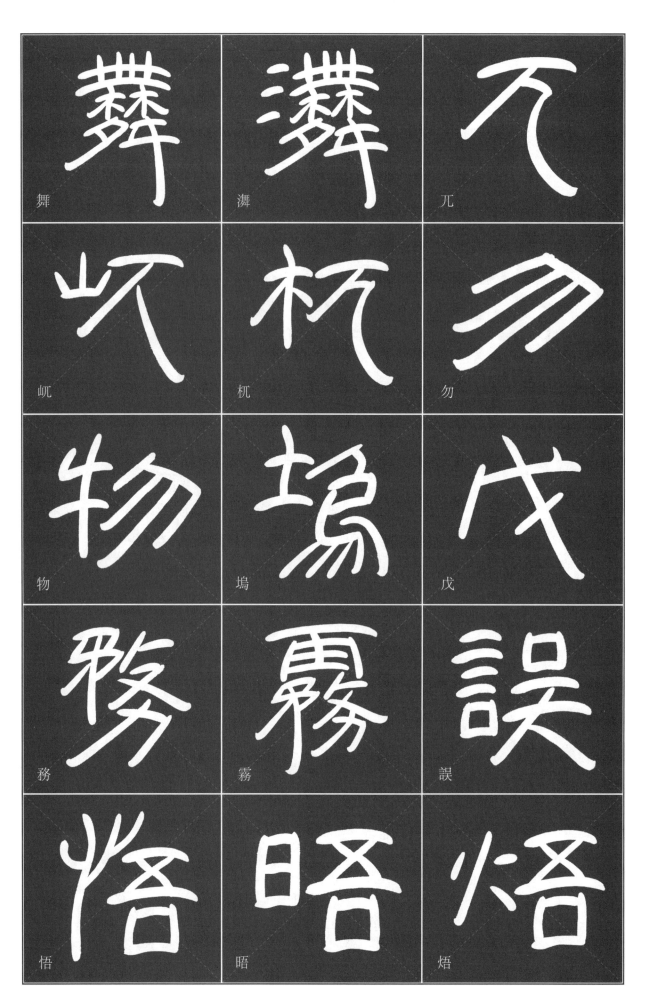

舞　瀿　兀

屼　杁　勿

物　塢　戊

务　霧　误

悟　晤　焐

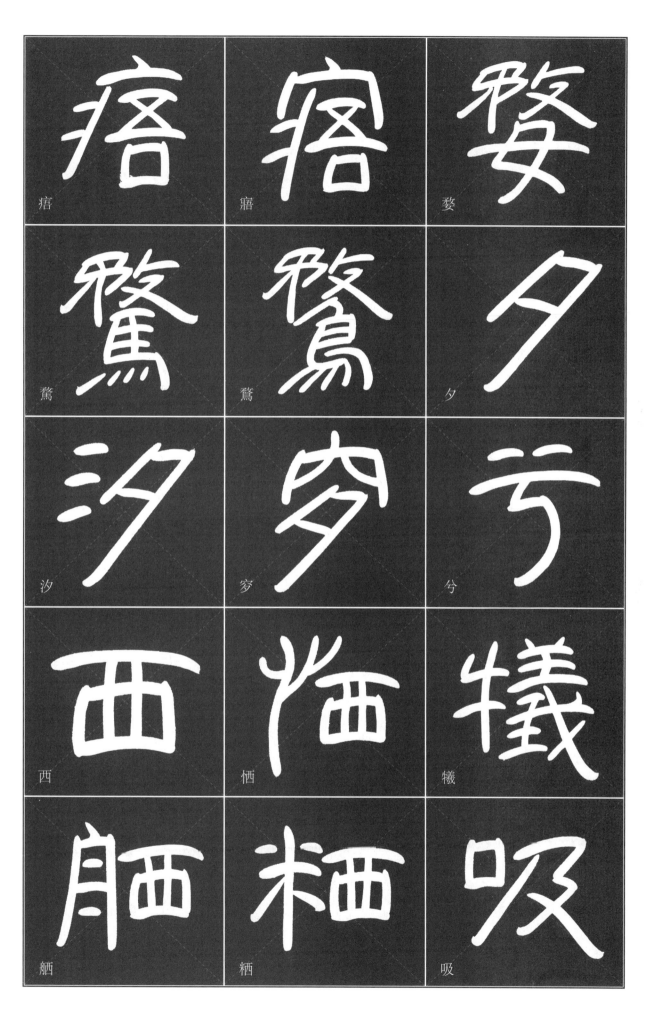

痞

寤

婆

鷟

鶩

夕

汐

夥

兮

西

栖

犠

舾

粞

吸

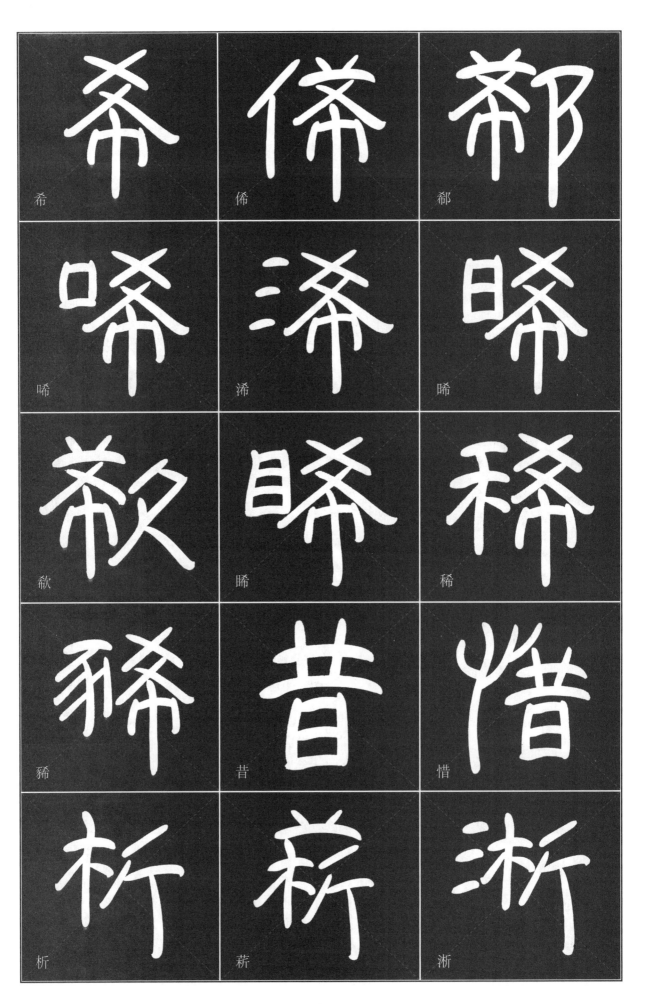

中国简帛书法大字典（第四部）字头汇编

希

俙

郗

唏

浠

晞

欯

睎

稀

豨

昔

惜

析

蓆

淅

皙　蜥　胙

息　息　熄

截　螅　奚

傒　徯　溪

鼷　悉　蟋

中国简帛书法大字典（第四部）字头汇编

中国简帛书法大字典（第四部）字头汇编

翕

嚕

�премого

熻

犀

樨

錫

熙

僖

嘻

嬉

熹

瞦

酀

艫

膝

義

曦

醯

習

鰭

席

覡

襲

媳

騳

隰

檄

洗

銑

中国简帛书法大字典（第四部）字头汇编

枭

壐

徙

葰

躧

喜

憙

禧

戲

諰

蕙

系

係

屓

細

盱

邵

綌

鬩

烏

潟

隙

褉

潧

呷

蝦

瞎

匜

狎

柙

13

中国简简帛书法大字典（第四部）字头汇编

翈

侠

陕

狭

遐

瑕

暇

霞

辖

黠

下

唬

吓

嚇

夏

罅

傇

仙

籼

先

躧

掀

枕

鍁

袄

薽

嫓

銛

鮮

暹

中国简帛书法大字典（第四部）字头汇编

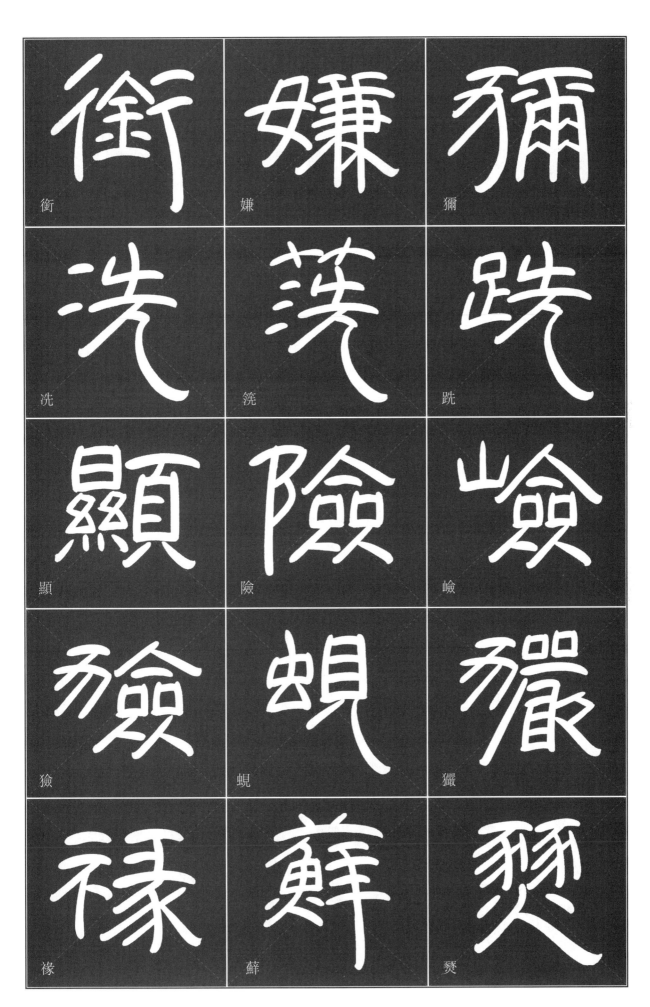

衒　嫌　獮

冼　筅　跣

顯　險　嶮

獫　蜆　玁

祿　蘚　燹

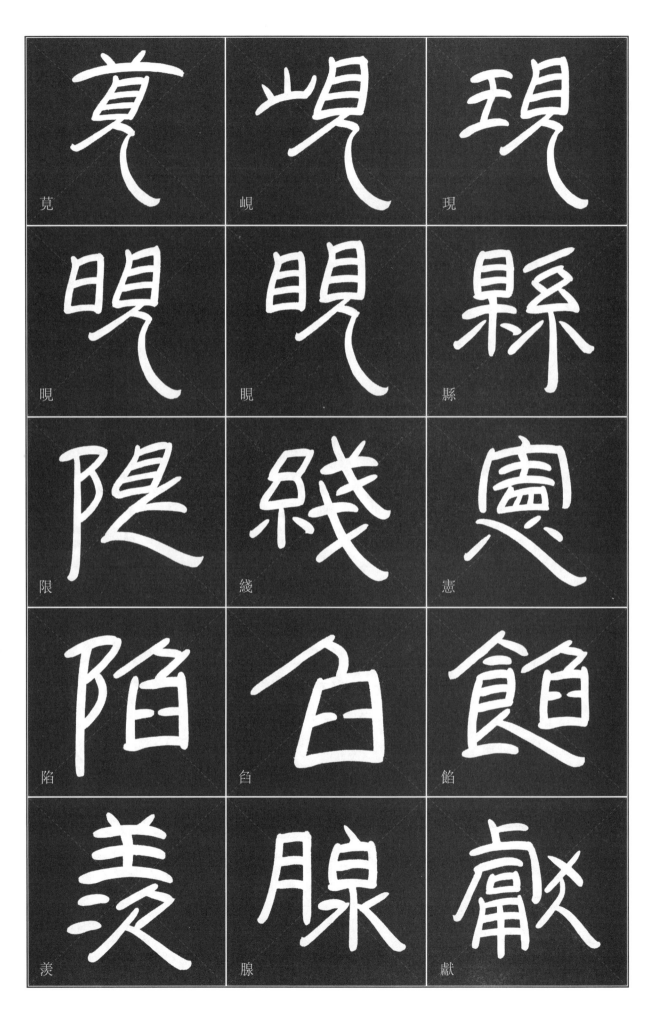

覓 峴 現

晛 睍 縣

限 綫 憲

陷 臽 餡

羨 腺 獻

中国简帛书法大字典（第四部）字头汇编

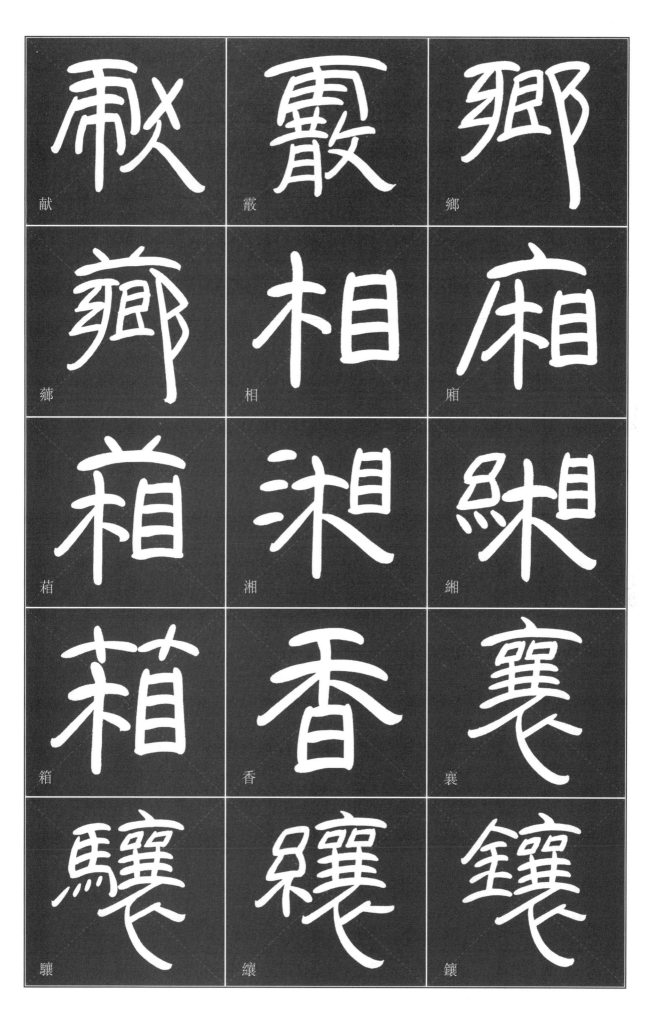

献

霰

卿

䲹

相

厢

葙

湘

緗

箱

香

襄

驤

纕

鑲

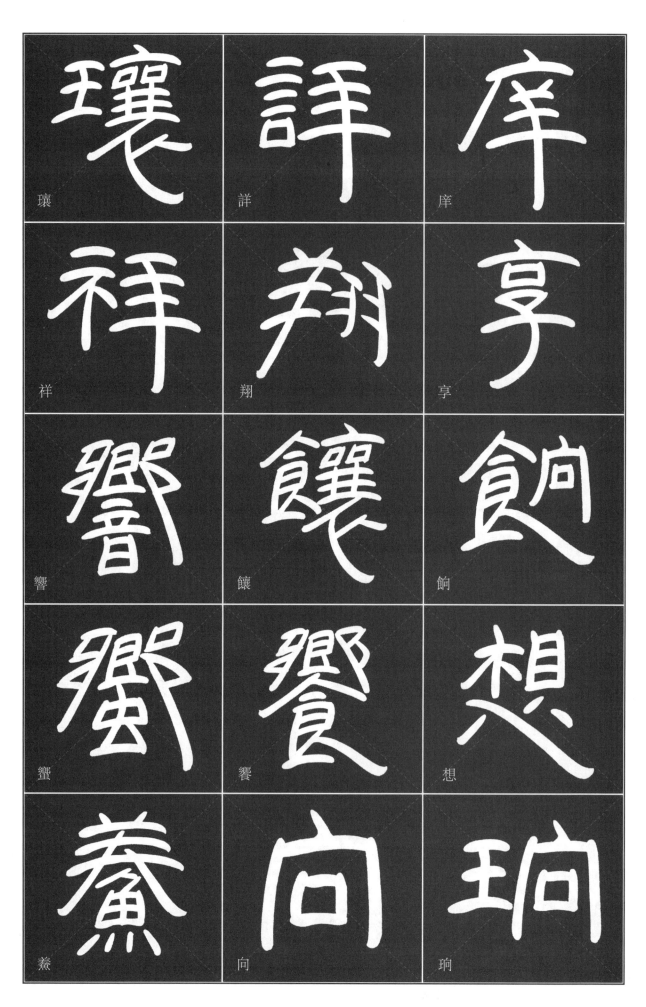

瓖

詳

庠

祥

翔

享

響

饢

餉

蠁

饗

想

羍

向

珦

項

象

像

橡

肖

削

逍

消

宵

綃

銷

霄

魈

梟

枵

曉

筊

晶

孝

哮

效

笑

嘯

校

些

搑

絜

楔

歇

蝎

協

脅

邪

挾

偕

諧

斜

擷

纈

攜

韃

勰

寫

血

炧

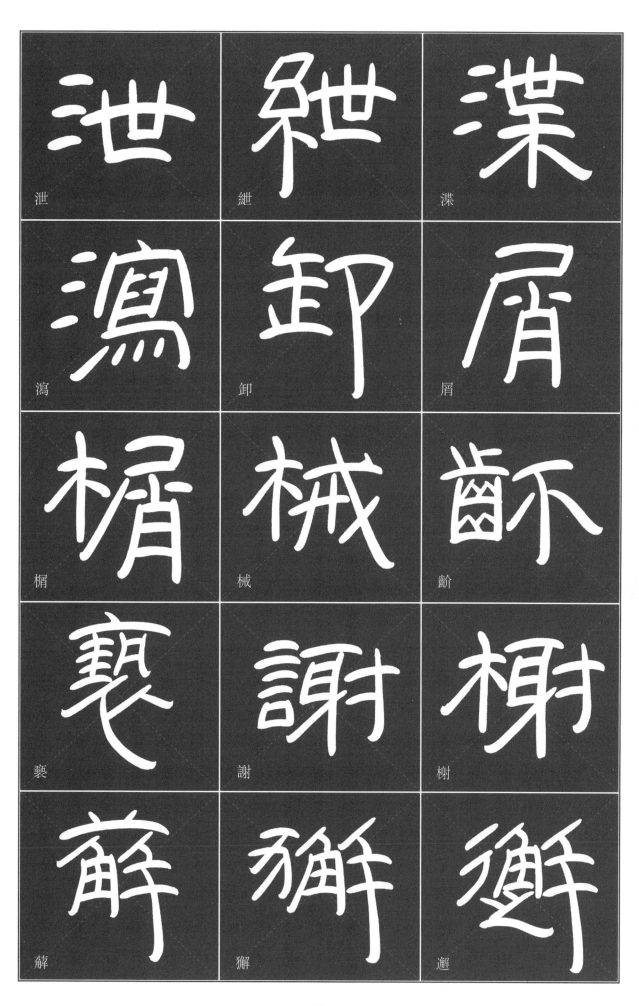

泄　紲　渫

瀉　卸　屑

楣　械　齘

襃　謝　榭

薢　獬　邂

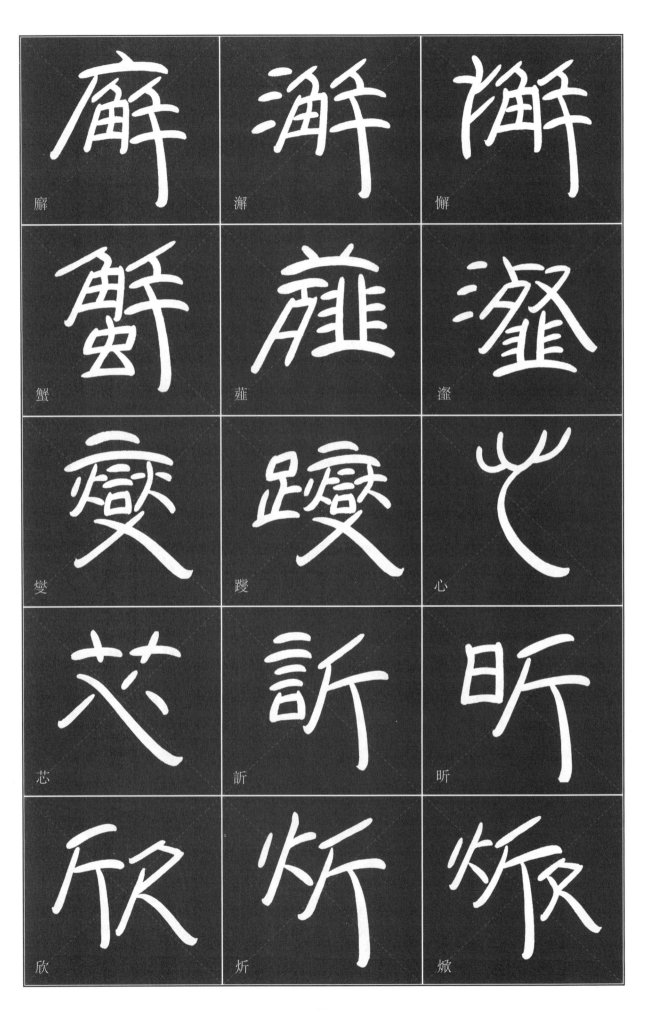

廨

澥

懈

蟹

薤

瀣

燮

躞

心

蕊

訴

昕

欣

炘

焮

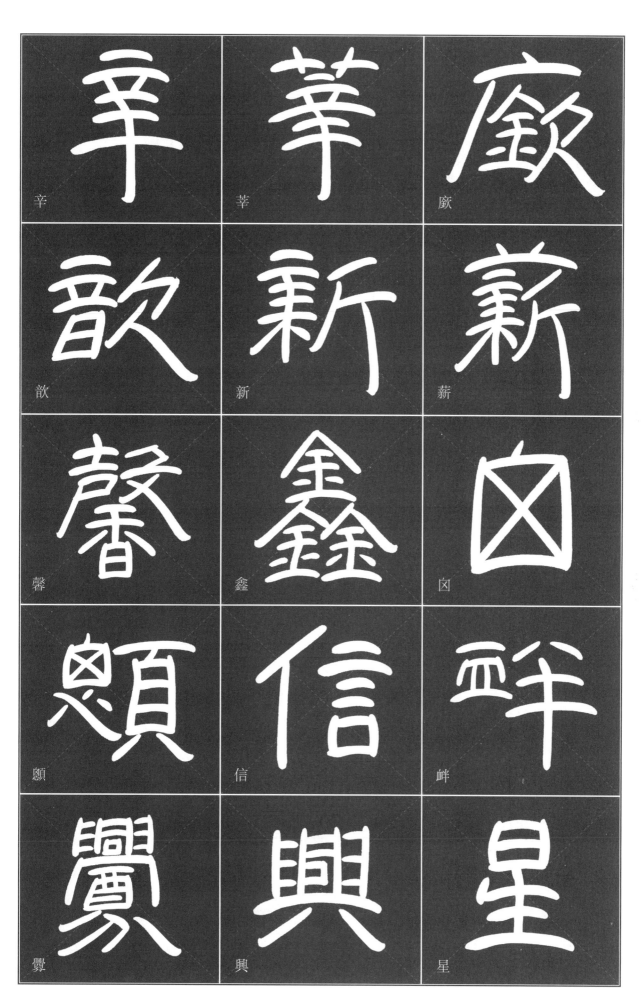

辛　莘　廞
歆　新　薪
馨　鑫　囟
顖　信　䍃
釁　興　星

27

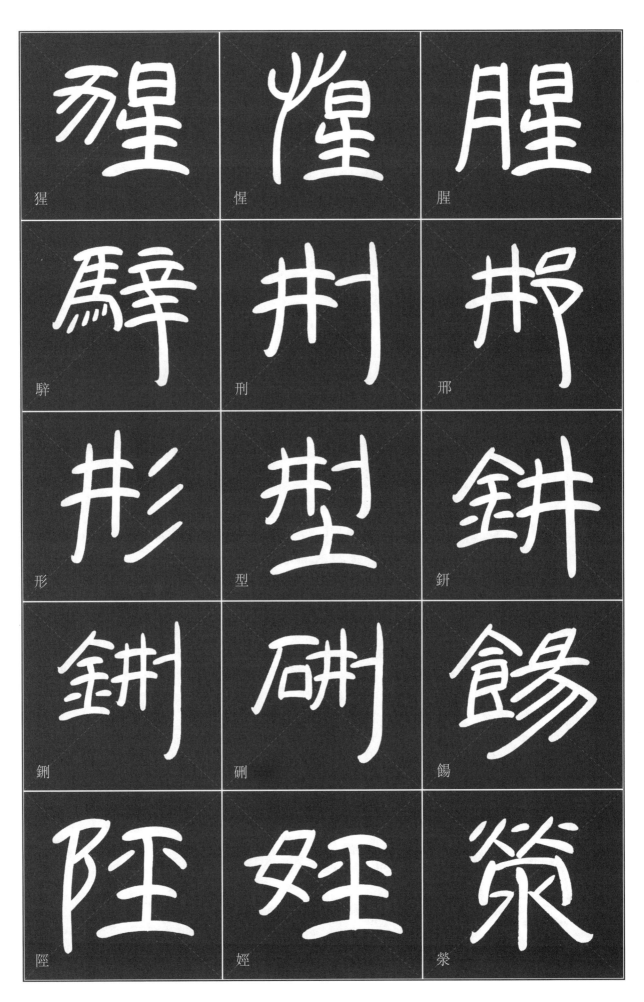

猩　惺　腥

驛　刑　邢

形　型　鈃

鉶　硎　餳

陘　娙　滎

中国简帛书法大字典（第四部）字头汇编

醒

擤

杏

幸

倖

悻

婞

性

姓

菩

荇

凶

兇

匈

訇

胸 洶 訩

詷 兄 芎

雄 熊 詗

夐 休 咻

庥 傷 貅

髳

脩

羞

饒

朽

潃

秀

繡

綉

琇

岫

袖

琱

嗅

齅

中国简帛书法大字典（第四部）字头汇编

需

繻

徐

許

詡

珝

栩

姁

昈

昈

湑

糈

醑

序

煦

中国简帛书法大字典（第四部）字头汇编

宣　擐　揎

萱　譞　喧

誼　愃　瑄

暄　諼　鋗

儇　譲　翾

玄

駇

痃

懸

旋

漩

璇

璿

呾

旦

選

癬

泫

炫

眩

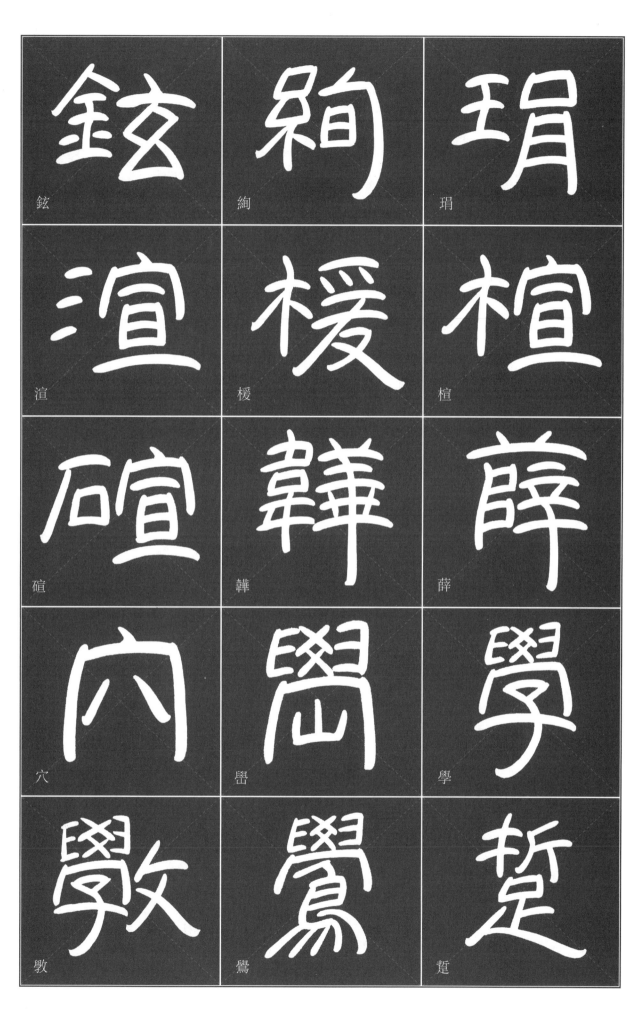

鉉

絢

琄

湏

楥

楦

磹

韡

薜

穴

嚞

學

敦

鸞

趌

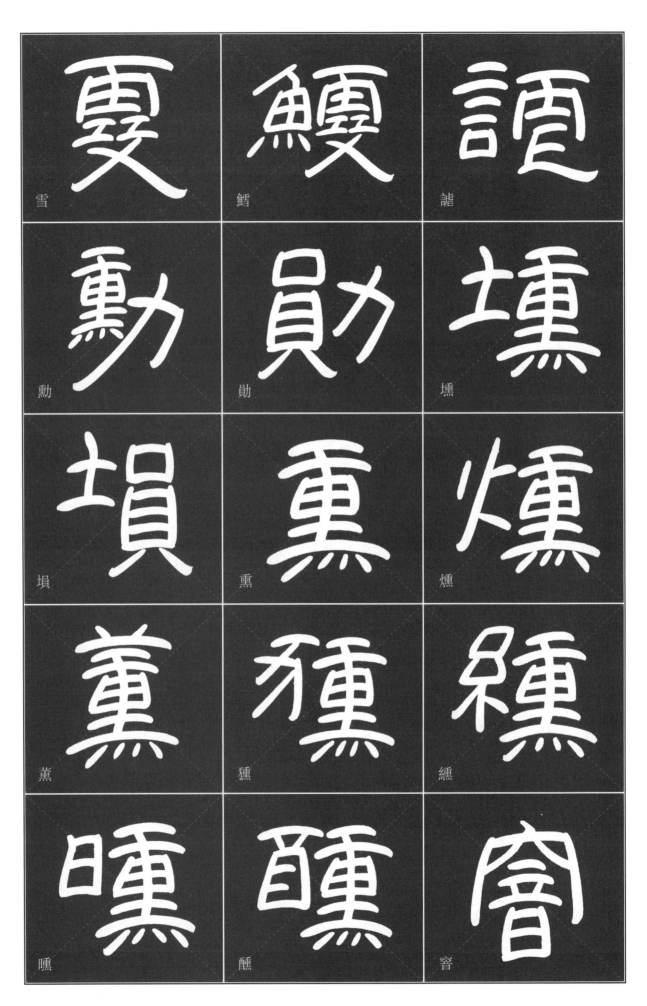

雪　鱈　譃

勳　勛　壎

塤　熏　燻

薰　獯　纁

曛　醺　窨

中国简帛书法大字典（第四部）字头汇编

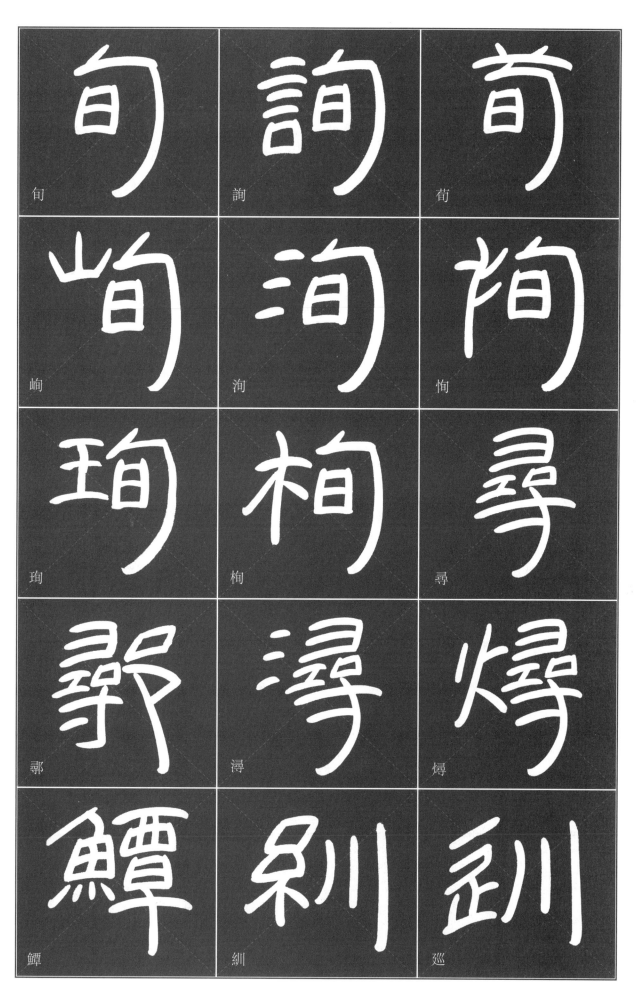

旬　詢　荀

峋　洵　恂

珣　栒　尋

郇　潯　燖

鱘　紃　巡

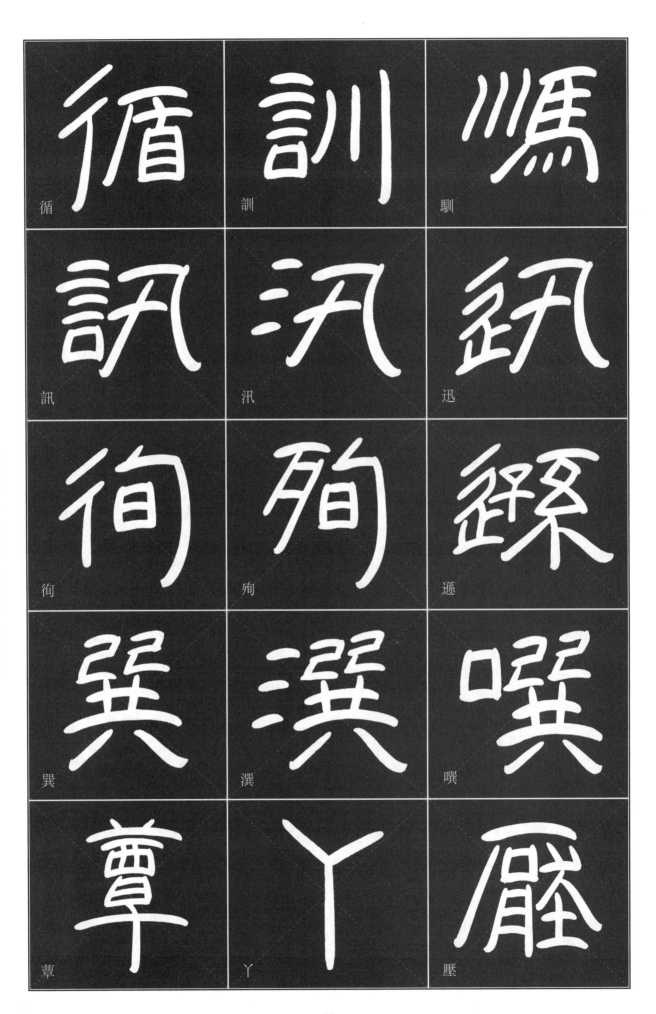

呀 鸦 押

鸭 垭 喑

桠 牙 伢

芽 岈 琊

蚜 厓 崖

中国简帛书法大字典（第四部）字头汇编

涯

睡

衙

雅

亞

婭

訝

迓

砑

揠

奰

咽

胭

臁

煙

烟　厭　慊

焉　鄢　馮

嫣　崦　闇

洇　淹　闕

湮　燕　延

中国简帛书法大字典（第四部）字头汇编

蜓

筵

芫

嚴

言

妍

研

巏

巖

炎

沿

鹽

闇

顏

虢

中国简帛书法大字典（第四部）字头汇编

檐

沇

兖

奄

掩

撨

罷

龑

儼

衍

弇

湆

剡

琰

桜

中国简帛书法大字典（第四部）字头汇编

中国简帛书法大字典（第四部）字头汇编

厤

魘

黶

郾

偓

蝘

眼

演

繽

戭

巚

甗

甌

厭

饜

硯

彦

諺

艷

豓

灩

鷗

唁

宴

醶

堰

驗

焱

鴈

雁

中国简帛书法大字典（第四部）字头汇编

赝

餤

焰

讘

譏

嬎

央

泱

殃

鴦

秧

鞅

揚

瑒

楊

暘

煬

錫

瘍

羊

佯

祥

洋

烊

蚌

陽

仰

養

痒

瘍

漾

恙

幺

妖

要

快

兼

吆

妖

腰

様

漾

夭

約

邀

爻

肴

堯

嶢

垚

軺

姚

珧

窯

窑

謠

搖

傜

徭

遥

51

耶

喝

爺

冶

鄝

椰

噎

挪

野

葉

掖

鋣

也

業

頁

医

醫

瑿

繄

褌

猗

椅

漪

揖

壹

噎

黟

匽

迆

箷

宧

頤

移

簃

疑

疑

巇

彝

乙

巳

以

佁

矣

苡

蟻

義　議　藝
嘆　屹　亦
㑊　弈　奕
裔　異　异
抑　邑　挹

中国简帛书法大字典（第四部）字头汇编

59

易

場

蜴

佾

詥

羿

翋

翌

瞖

翳

翼

溢

溢

縊

鎰

鷴

鶃

鷰

熠

殥

懿

劓

因

茵

洇

湮

姻

駰

絪

氤

63

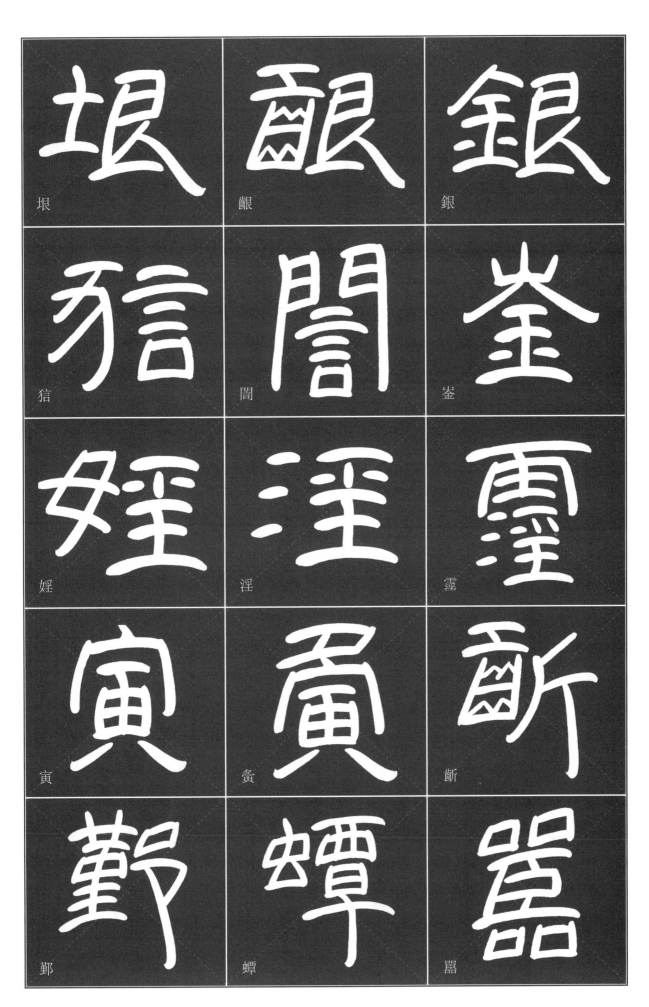

垠

齦

銀

猏

闇

崟

婬

淫

霪

寅

黌

斷

鄞

蕈

嚚

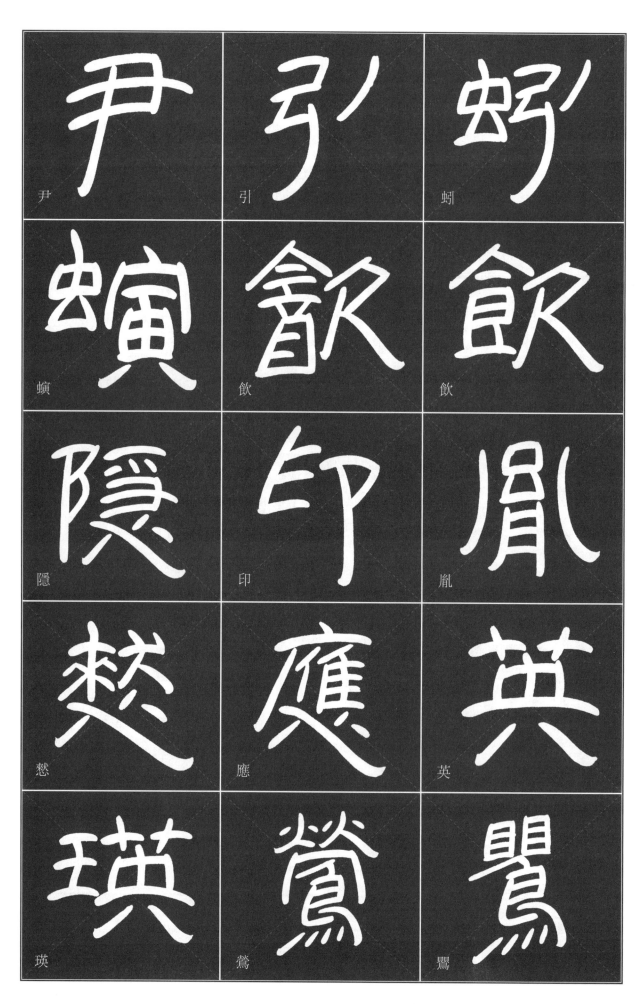

尹

引

蚓

螾

飲

飲

隱

印

胤

愁

應

英

瑛

鶯

鸎

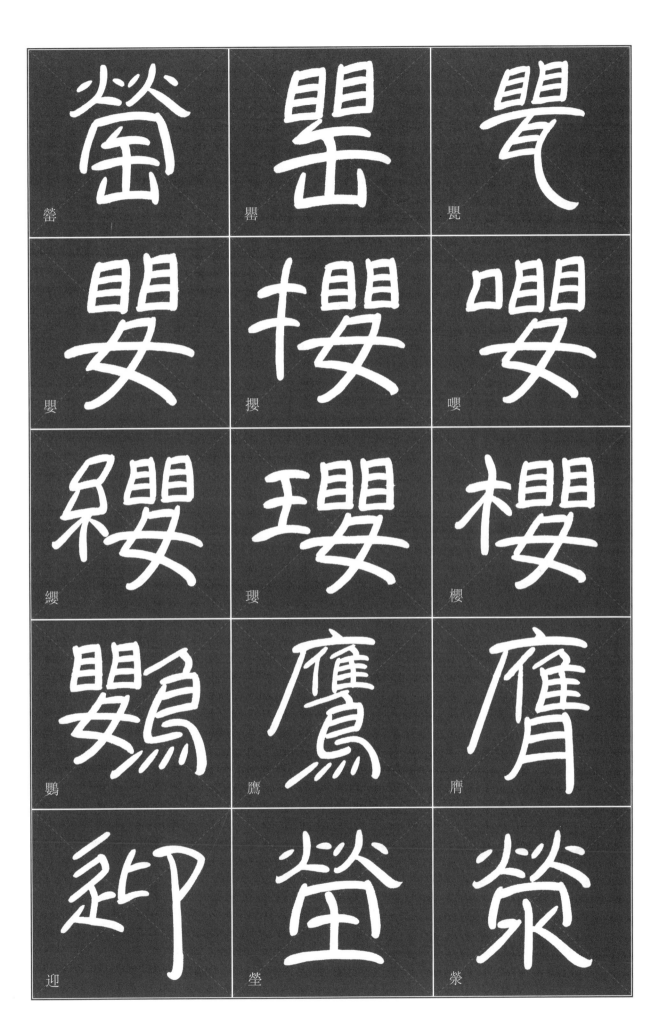

瑩

罌

𤓹

嬰

攖

嫈

纓

瓔

櫻

鸚

鷹

𦜔

迎

塋

縈

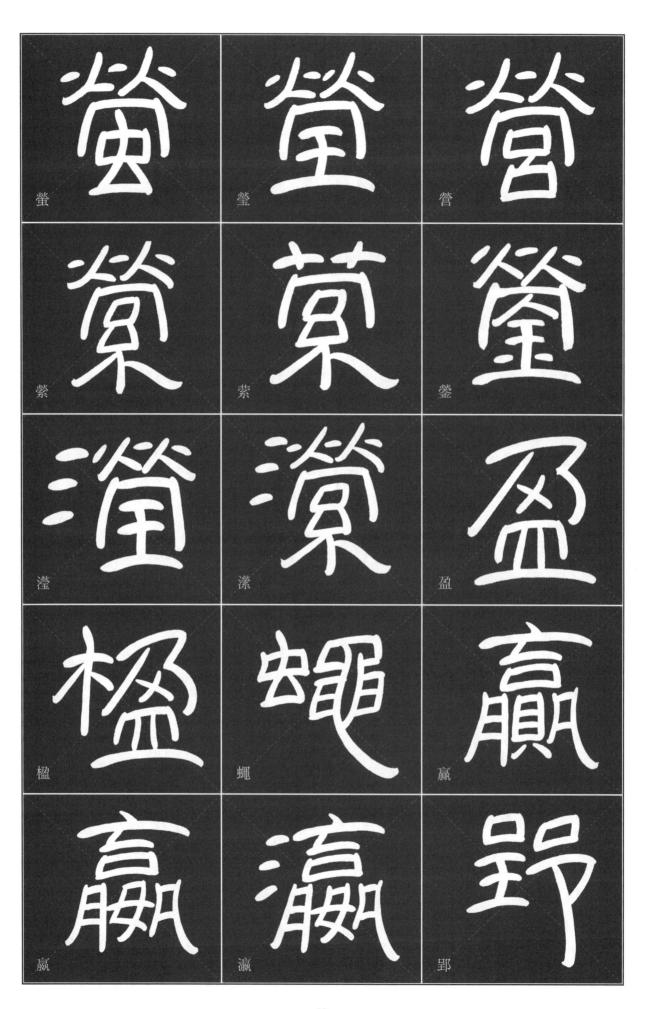

營

瑩

罃

縈

蒙

鎣

濴

濴

盈

楹

蠅

贏

贏

瀛

郢

颍

颖

影

瘦

瘿

映

暎

硬

腠

喐

唷

傭

佣

擁

癰

邕　庸　廍

塘　慵　鏞

鰫　雍　雝

壅　灘　臃

饔　喁　顒

永

詠

泳

甬

俑

勇

埇

愚

蛹

踊

用

優

憂

攸

悠

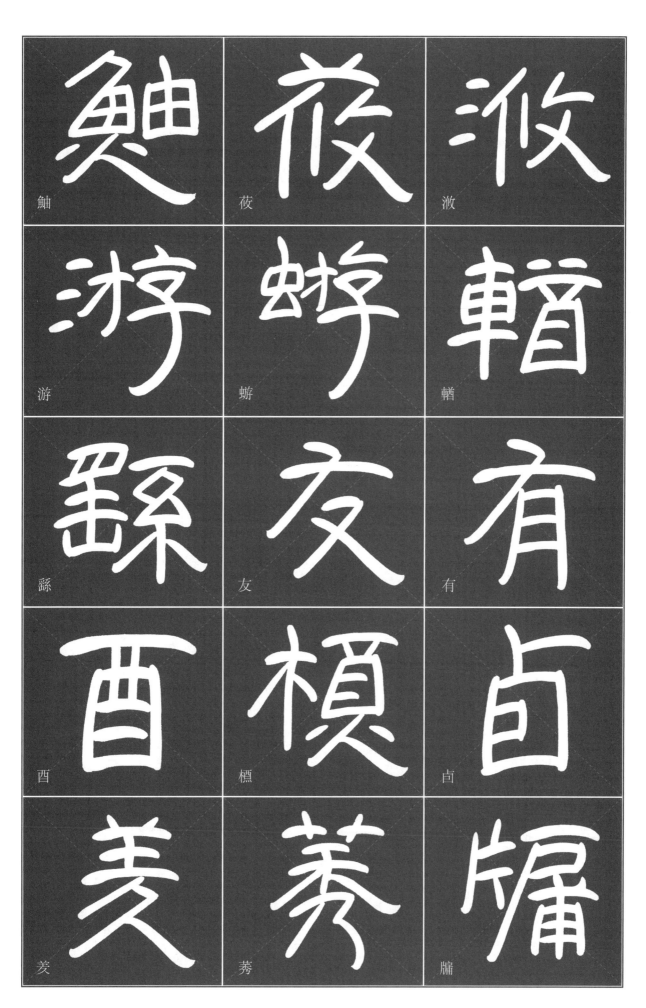

鮋

莜

溦

游

蝣

輜

縣

友

有

酉

㮽

卤

羑

莠

牅

73

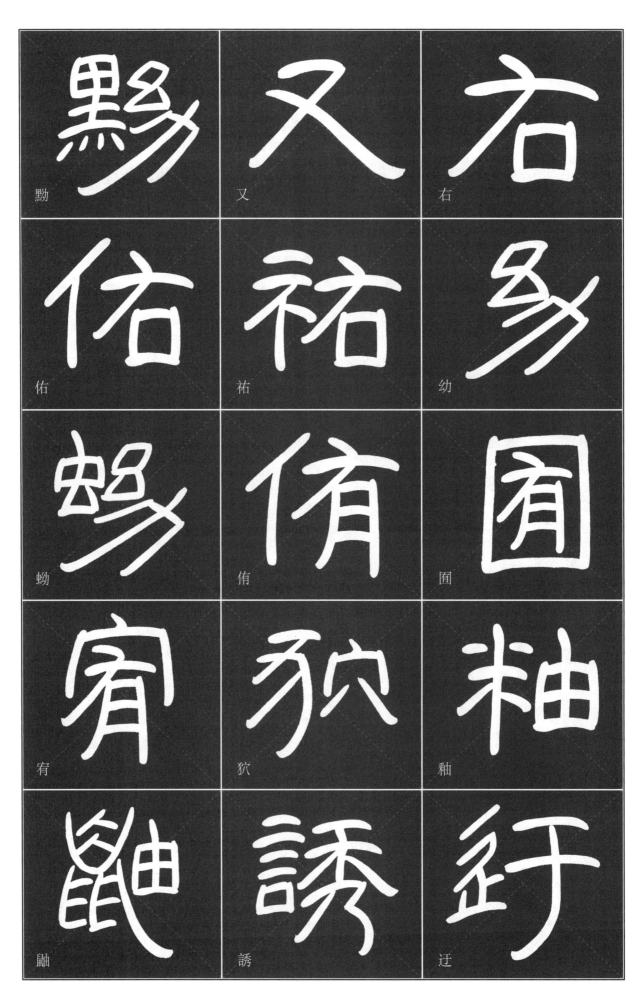

中国简帛书法大字典（第四部）字头汇编

黝

又

右

佑

祐

幼

蚴

侑

囿

宥

狖

釉

鼬

誘

迂

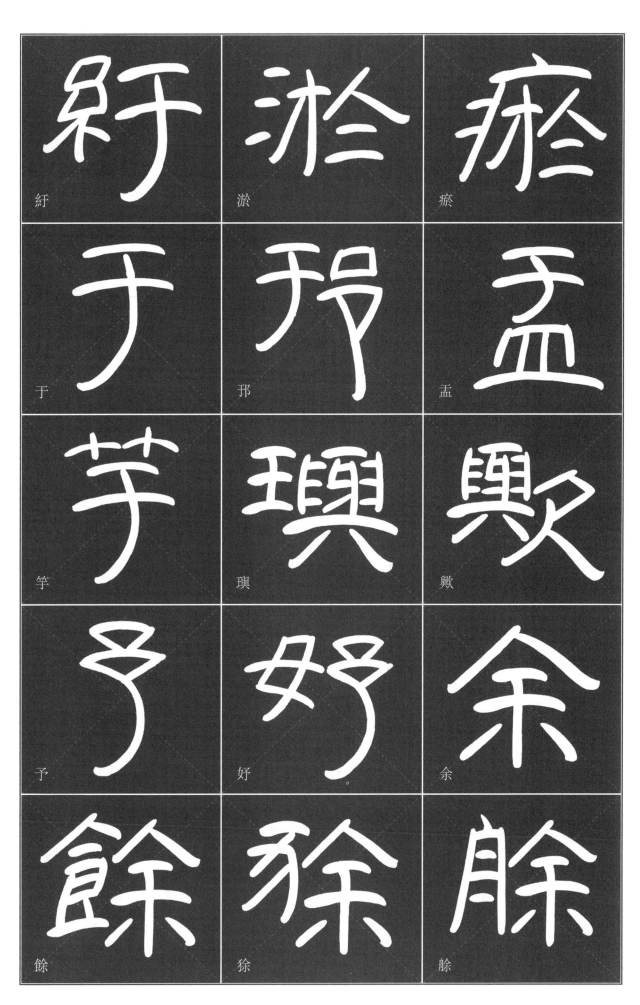

紆

淤

瘀

于

邘

盂

竽

璵

歟

予

妤

余

餘

狳

艅

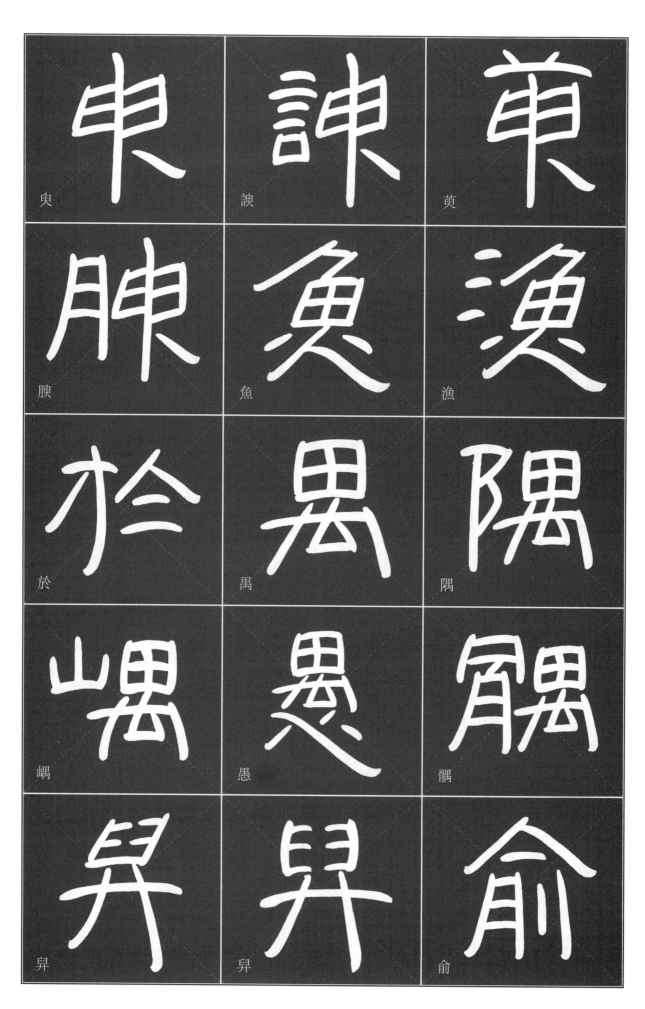

臾

諛

萸

腴

魚

漁

於

禺

隅

嵎

愚

髃

舁

舁

俞

中国简帛书法大字典（第四部）字头汇编

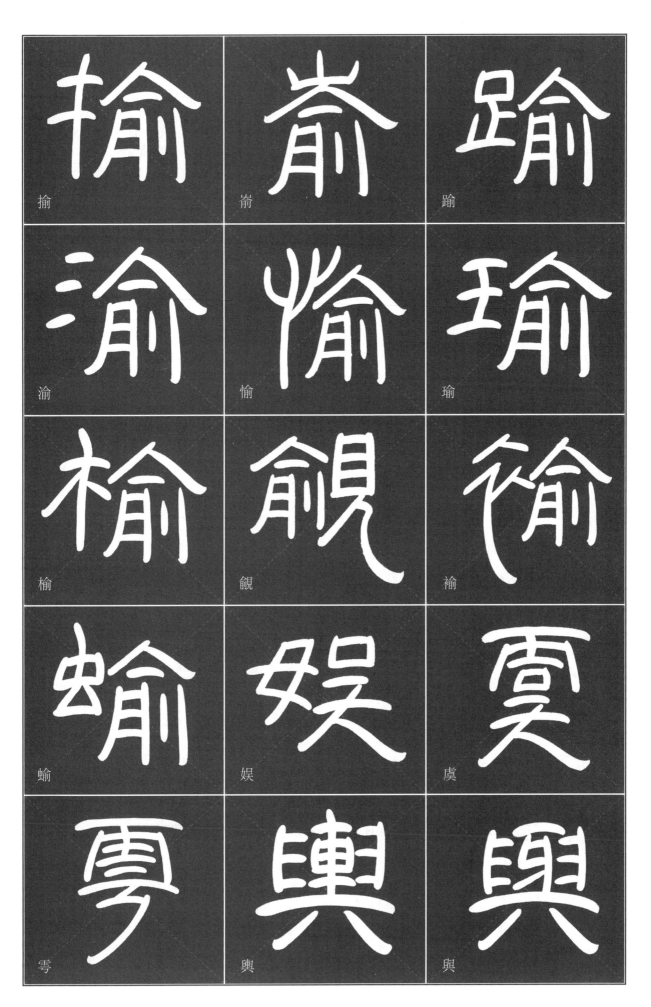

揄

崳

�

渝

愉

瑜

榆

觎

褕

蝓

娱

虞

雽

舆

與

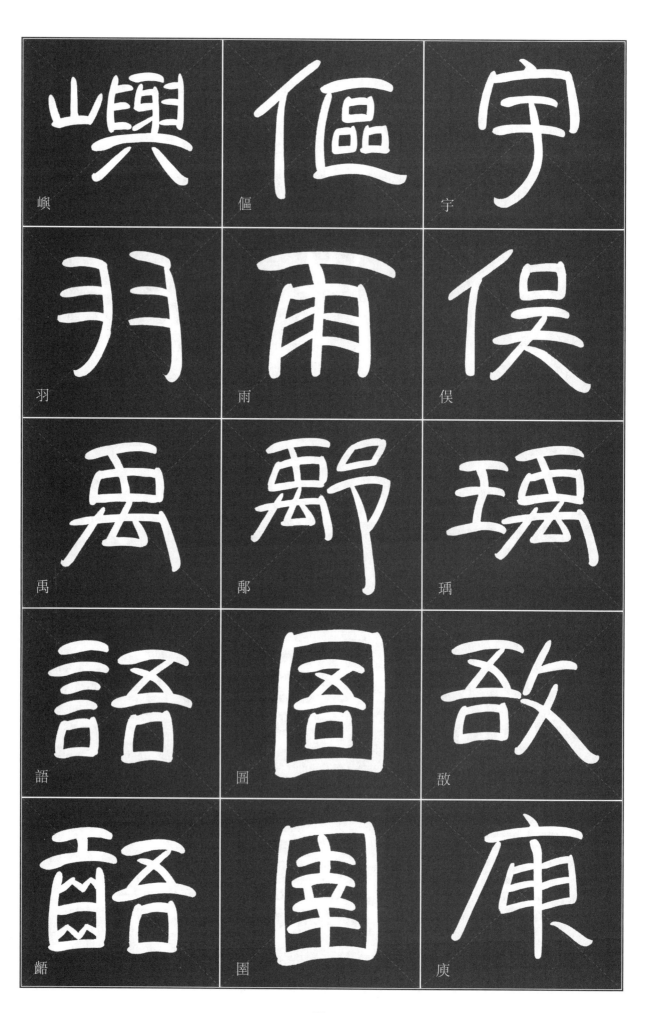

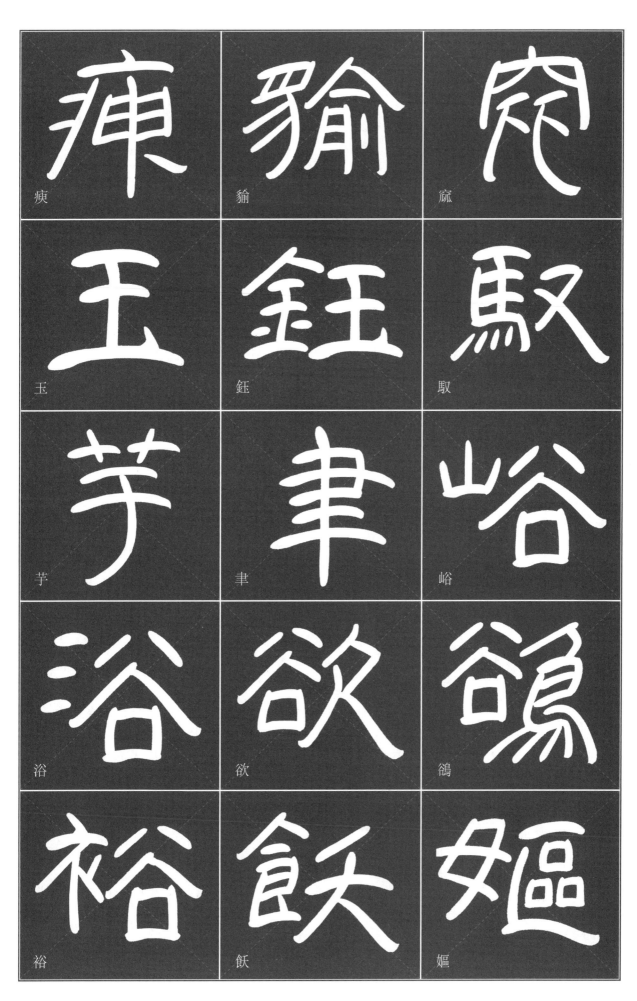

痖　貐　廲

玉　鈺　馭

芋　聿　峪

浴　欲　鴿

裕　飫　嫗

中国简帛书法大字典（第四部）字头汇编

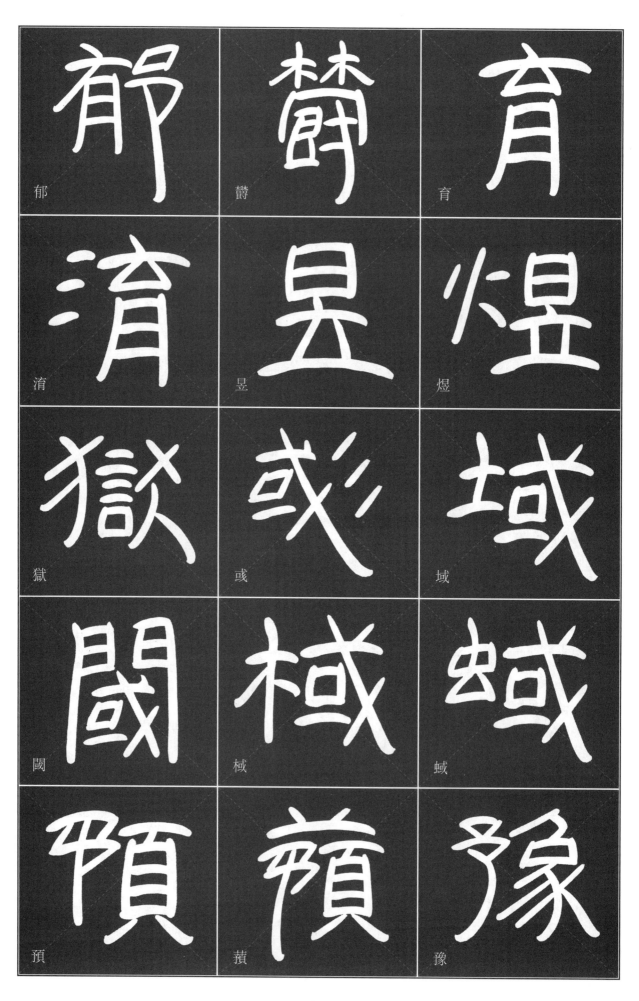

念
諭
喻
瘉
愈
遇
寓
御
喬
潏
遹
鷸
譽
毓
隩

中国简帛书法大字典（第四部）字头汇编

煍

鸒

鸢

智

鸳

鴯

箟

寃

淵

蜎

元

園

沇

黿

員

圓　垣　爰

援　湲　媛

袁　袁　蝯

猿　轅　原

塬　源　嫄

中国简帛书法大字典（第四部）字头汇编

驠

緣

遠

院

瑗

螈

櫞

苑

塬

願

羱

圜

怨

掾

曰

矱

嘁

月

跀

刖

軏

嶽

岳

鉞

戉

越

樾

闄

悦

躍

中国简帛书法大字典（第四部）字头汇编

粤 鸒 龠

簫 瀹 爓

暈 缊 氲

煜 顋 雲

云 芸 曇

澐

沄

妘

紜

耘

匀

昀

郧

溳

允

狁

陨

殒

孕

運

中国简帛书法大字典（第四部）字头汇编

醖

郿

惲

愠

韫

蕴

韻

韵

熨

扎

帀

匜

咂

捈

雜

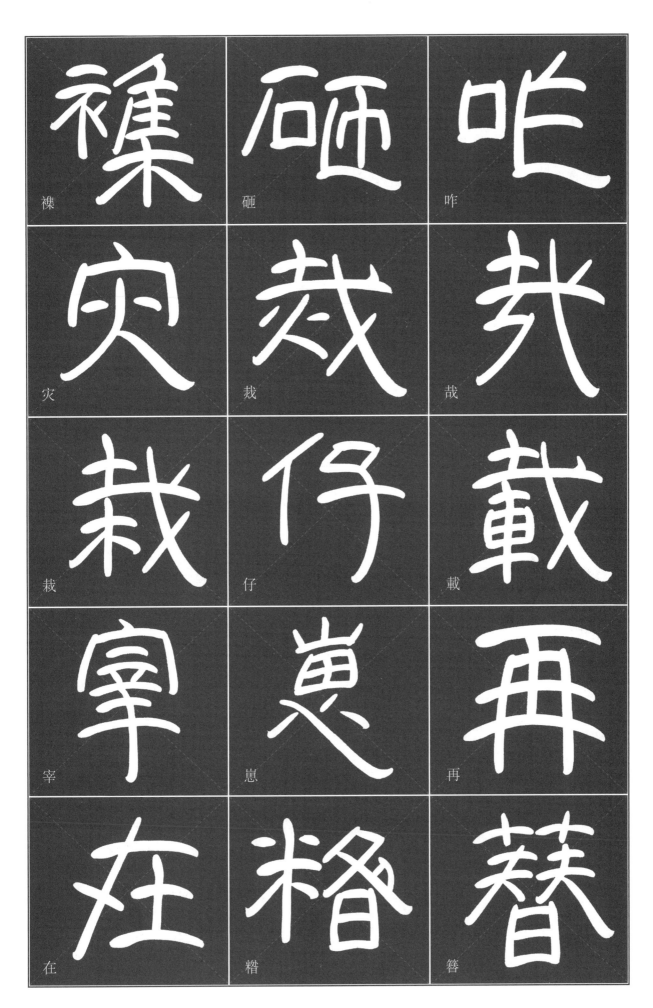

襟

砸

咋

灾

栽

哉

栽

仔

载

宰

崽

再

在

糌

簪

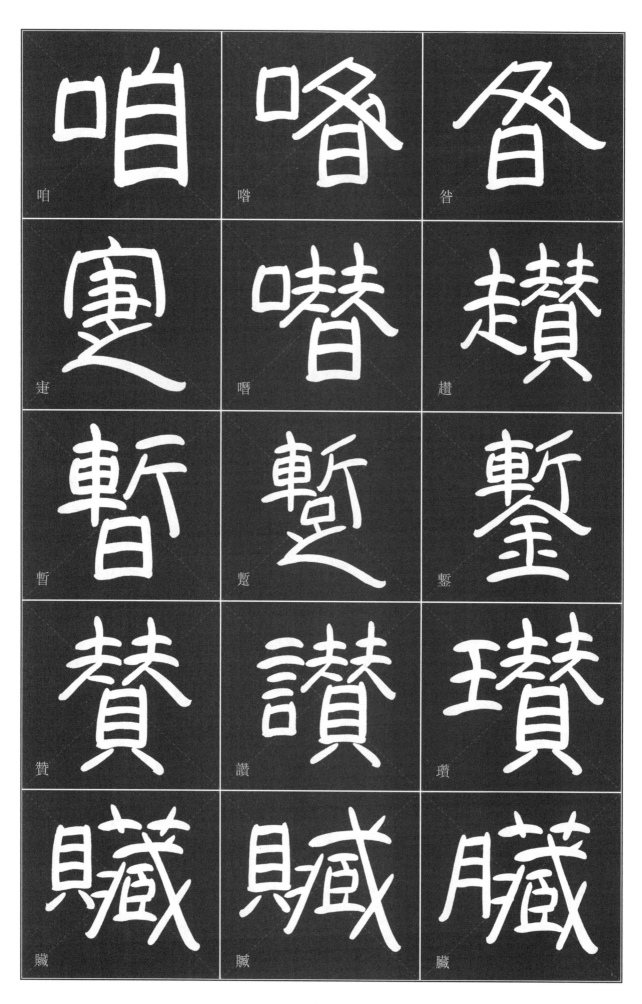

中国简帛书法大字典（第四部）字头汇编

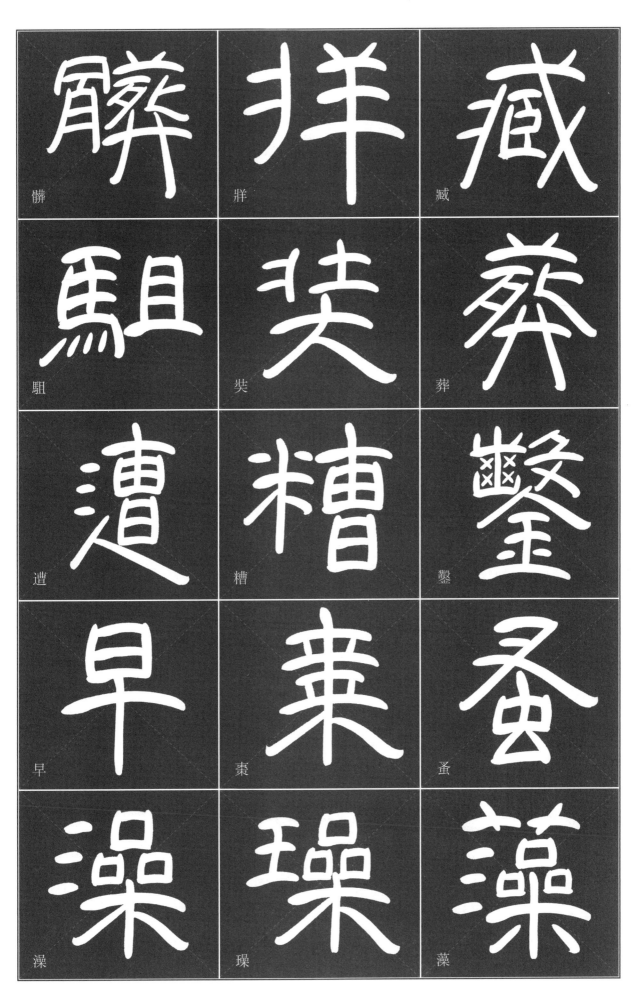

髒

騝

遭

早

澡

拚

奘

糟

棗

璪

藏

葬

鑿

蚤

藻

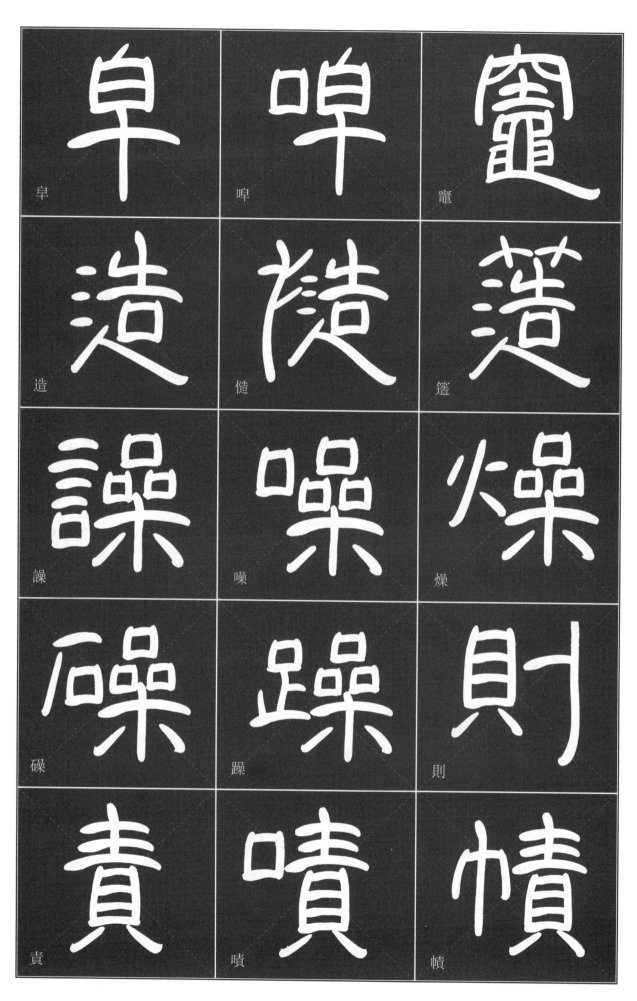

簀

赪

迠

笸

舺

擇

澤

仄

昦

賊

剴

怎

譖

鄆

增

憎 繒 罾

矰 鉦 贈

甑 斫 摣

虩 渣 夋

戯 札 闸

中国简帛书法大字典（第四部）字头汇编

炸　煤　鍘

苲　筰　砟

鮓　鮺　眨

乍　詐　柞

疰　蚱　搾

佔　沾　霑

氈　旝　詹

譫　瞻　饘

飦　邅　鸇

鸇　鱣　斬

嶄

颭

盏

璲

展

捱

輾

黵

戰

站

棧

湛

綻

蘸

張

中国简帛书法大字典（第四部）字头汇编

章

部

獐

彰

漳

嫜

璋

樟

暲

蟑

涨

仉

掌

丈

仗

中国简帛书法大字典（第四部）字头汇编

杖　帳　脹

障　嶂　幢

瘴　釧　招

昭　鉊　啁

爪　找　沼

中国简帛书法大字典（第四部）字头汇编

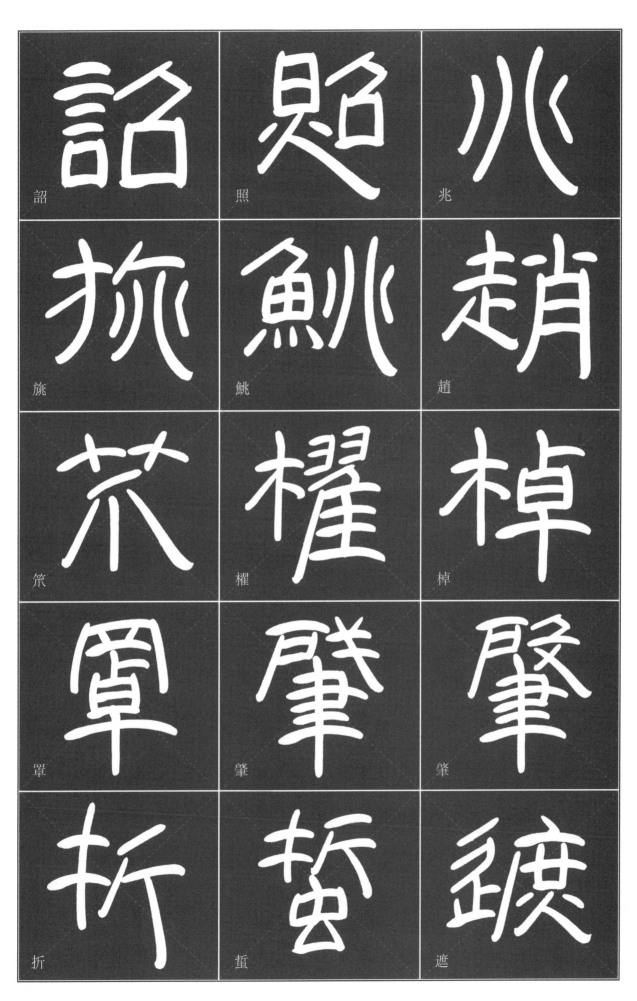

詔

照

兆

旇

鮡

趙

笧

櫂

棹

罩

肇

肇

折

蜇

遮

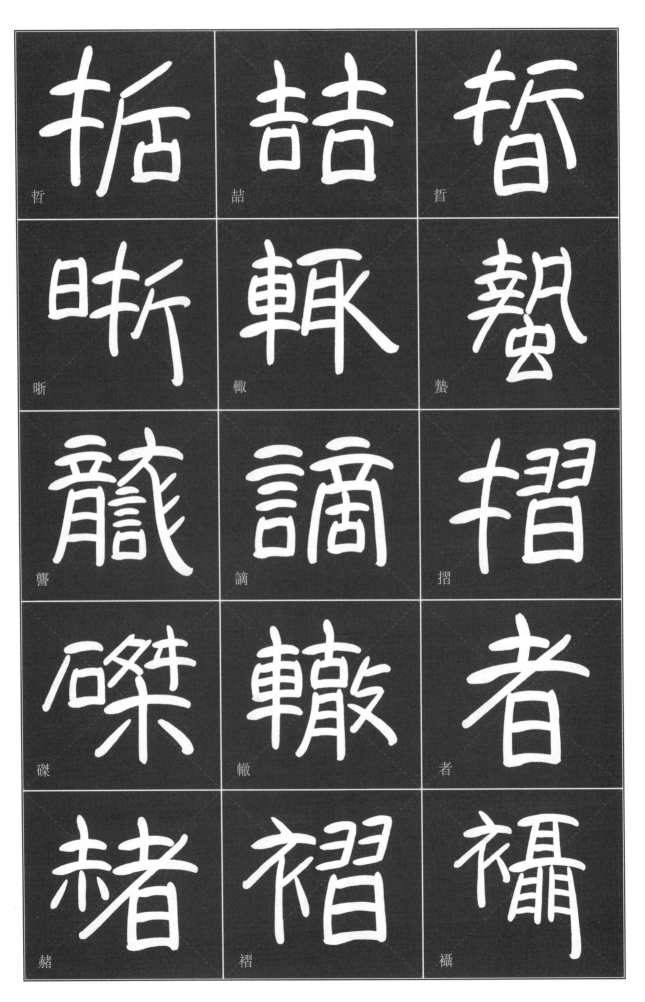

哲　喆　晢

晰　輙　蟄

矕　謫　摺

磔　轍　者

赭　褶　襵

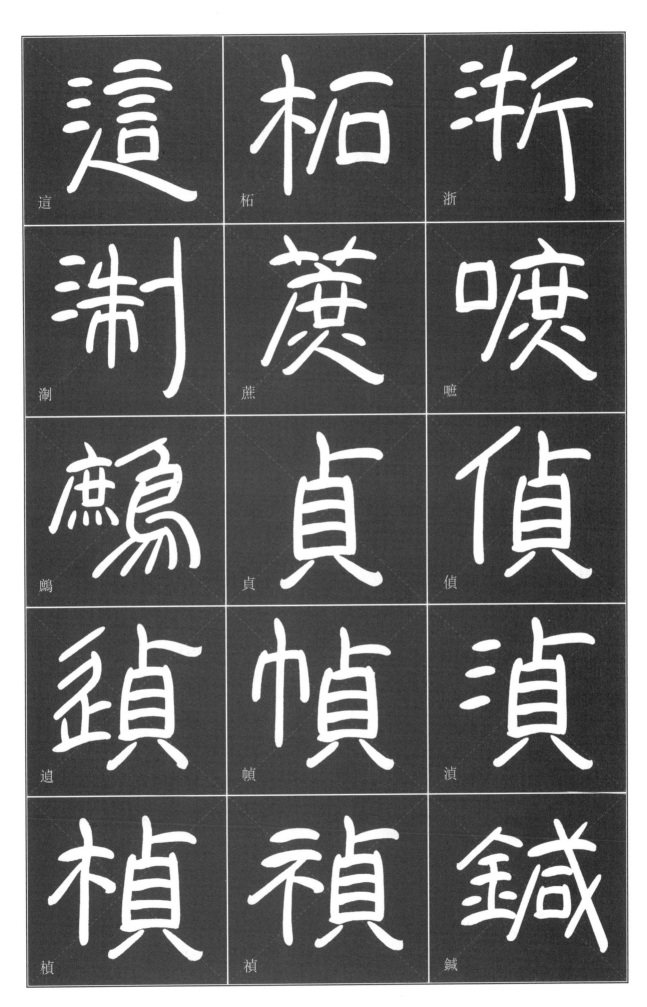

這

柘

浙

湔

蔗

嗻

鷓

貞

偵

遉

幀

滇

楨

禎

鍼

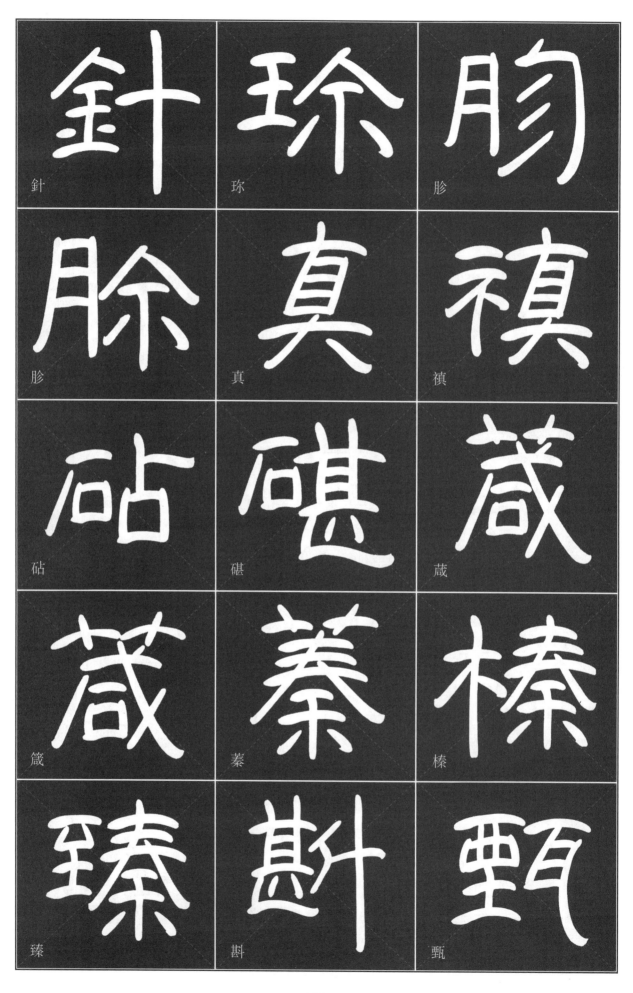

診

軫

昀

疹

袗

枕

縝

稹

顛

圳

甽

陣

紖

鳺

振

狰

睁

铮

筝

烝

蒸

拯

整

政

鄭

諍

之

芝

支

吱

枝

肢

泜

胝

祗

隻

織

厄

柧

汁

知

蜘

脂

稙

褆

楂

執

繁

直

值

埴

植

姪

侄

職

跖

蹟

摭

躑

止

中国简帛书法大字典（第四部）字头汇编

址　阯　芷　沚　祉　趾　只　秪　祇　枳　軹　咫　痕　旨　恉

中国简帛书法大字典（第四部）字头汇编

指

抵

紙

萧

至

窒

郅

桎

輕

致

旺

銍

窒

蛭

膣

炙　治　櫛

峙　痔　畤

跱　陟　騭

贄　摯　鷙

擲　智　智

滞

毳

置

寘

雅

稚

释

湍

霋

觯

中

忠

蛊

鐘

鍾

中国简帛书法大字典（第四部）字头汇编

肿

衷

終

蚤

腫

冢

塚

踵

躓

仲

茻

眔

舟

俏

輖

中国简帛书法大字典（第四部）字头汇编

115

鸼

州

洲

譃

周

媊

賙

譸

粥

鰲

妯

軸

肘

帠

箫

116

紂

酎

繆

皺

宙

胄

咮

畫

瞀

驟

籀

朱

硃

邾

侏

誅

茱

洙

珠

株

銖

蛛

諸

猪

豬

櫧

潴

櫫

竹

竺

逐

瘃

燭

蠋

躅

舳

主

拄

渚

奞

囑

矚

塵

佇

竚

中国简帛书法大字典（第四部）字头汇编

紵

貯

助

住

注

註

駐

柱

砫

炷

痒

蛀

杼

祝

著

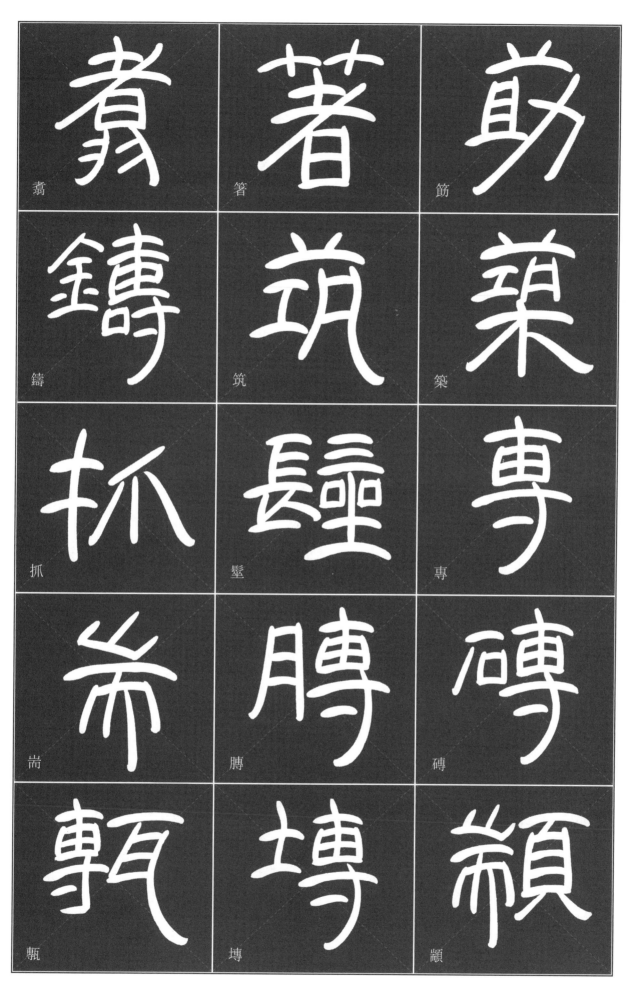

煮

箸

筯

鑄

筑

築

抓

鬌

專

崵

膊

磚

甄

塼

顝

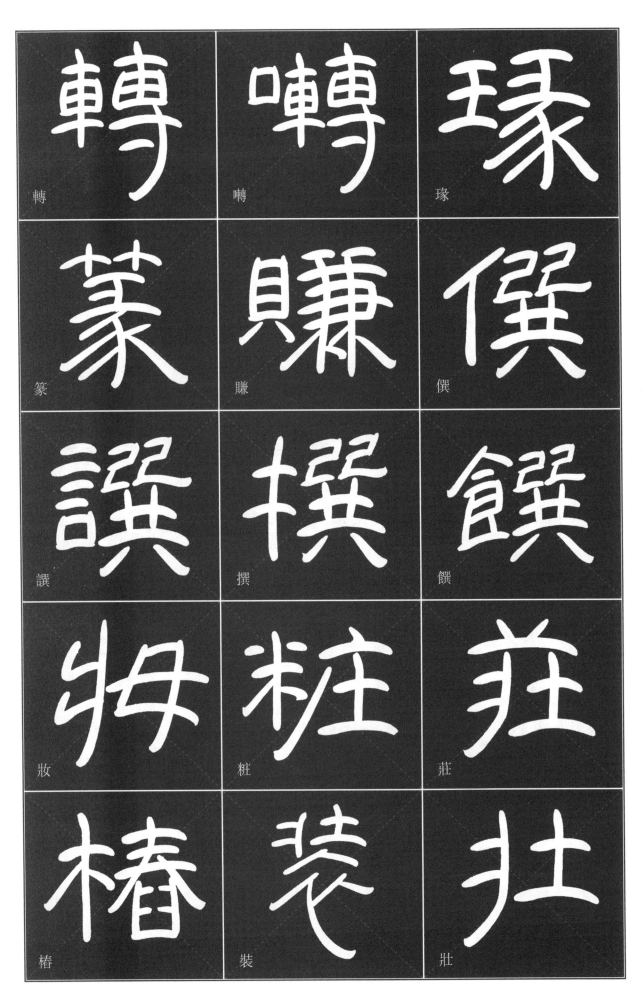

中国简帛书法大字典（第四部）字头汇编

轉

嘽

璪

篆

赚

僎

譔

撰

饌

妝

粧

莊

椿

裝

壯

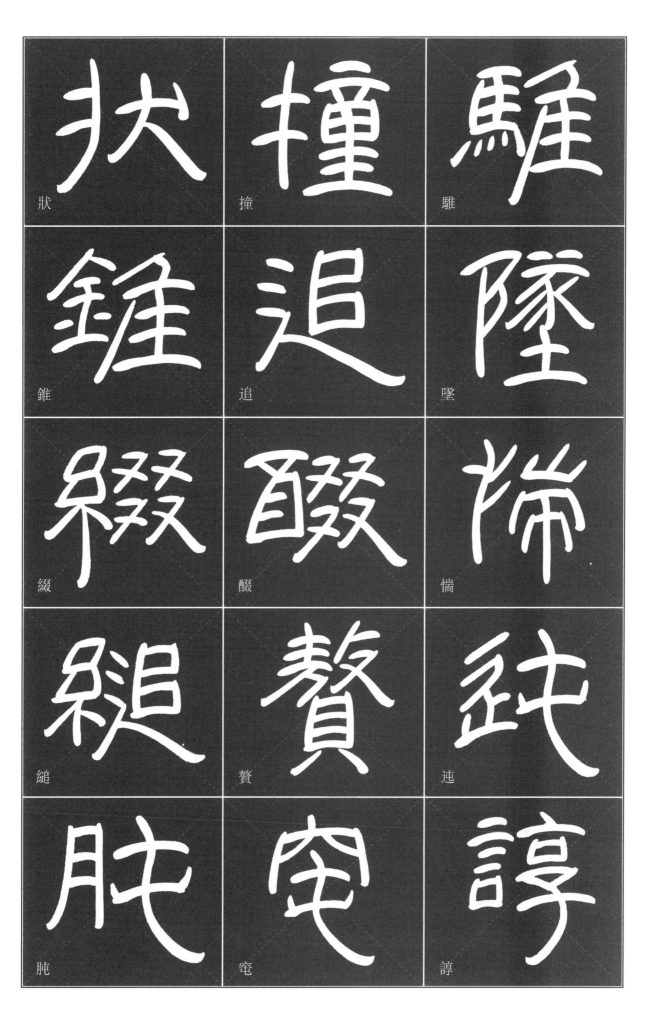

狀　撞　騅

錐　追　墜

綴　醊　惴

縋　贅　迣

朓　宨　譚

中国简帛书法大字典（第四部）字头汇编

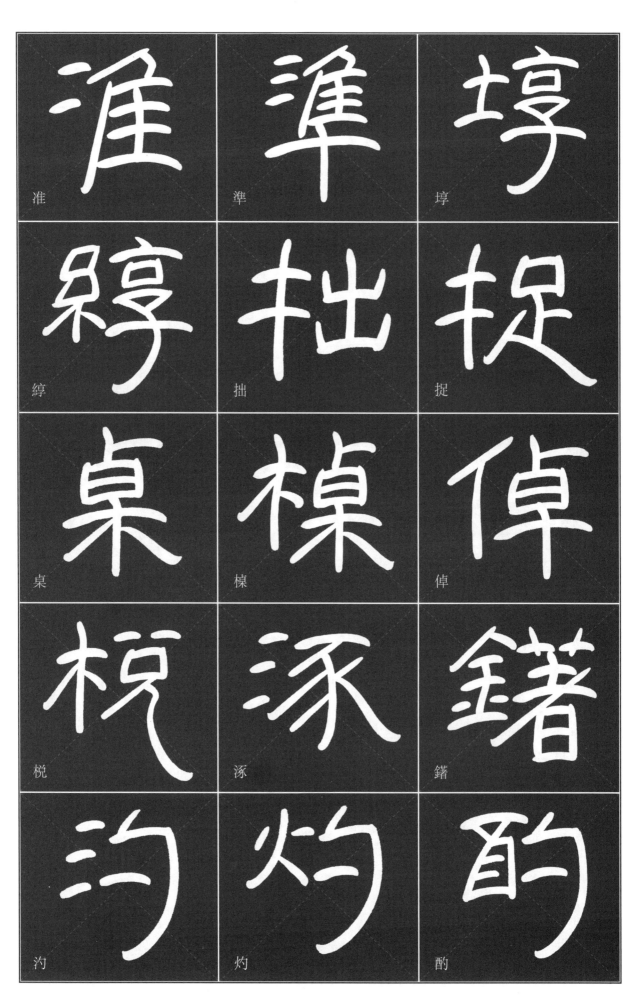

中国简帛书法大字典（第四部）字头汇编

准

凖

墿

綧

拙

捉

桌

楑

倬

棿

涿

鐥

汋

灼

酌

茁

卓

晫

叕

斫

斲

濁

鐲

鋌

湜

詠

啄

椓

禚

騺

中国简帛书法大字典（第四部）字头汇编

嘶

嶒

孳

滋

鎡

菑

淄

緇

輜

錙

鯔

鄑

蕭

子

籽

姉

秭

第

紫

梓

滓

自

字

㭉

恣

皆

眦

呰

渍

栽

中国简帛书法大字典（第四部）字头汇编

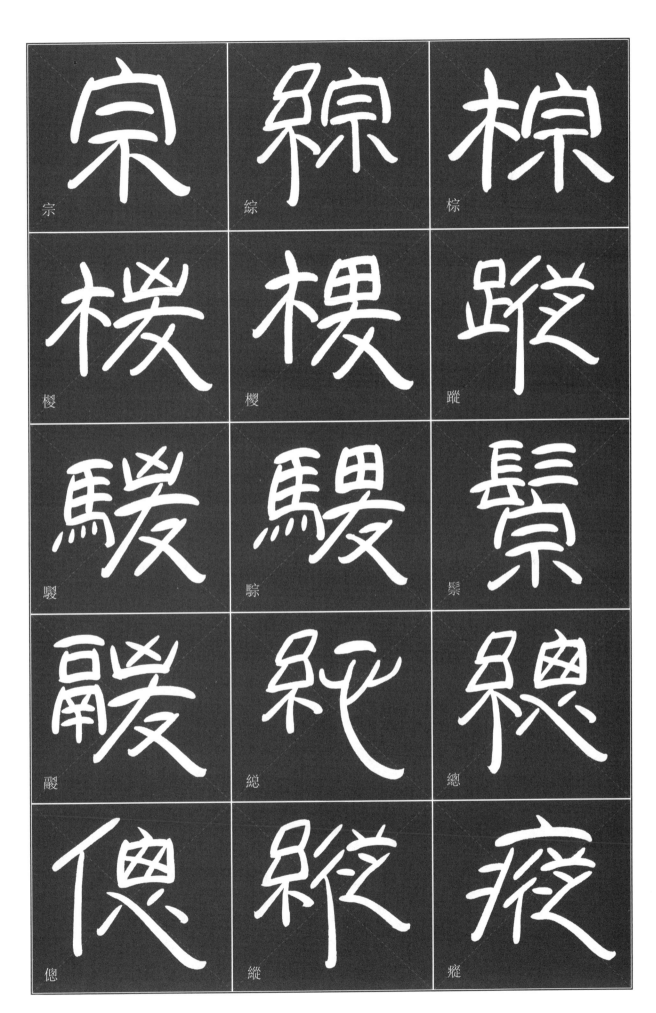

宗　綜　棕
椶　樱　蹤
騣　騌　鬃
鬷　總　緫
偬　縱　瘲

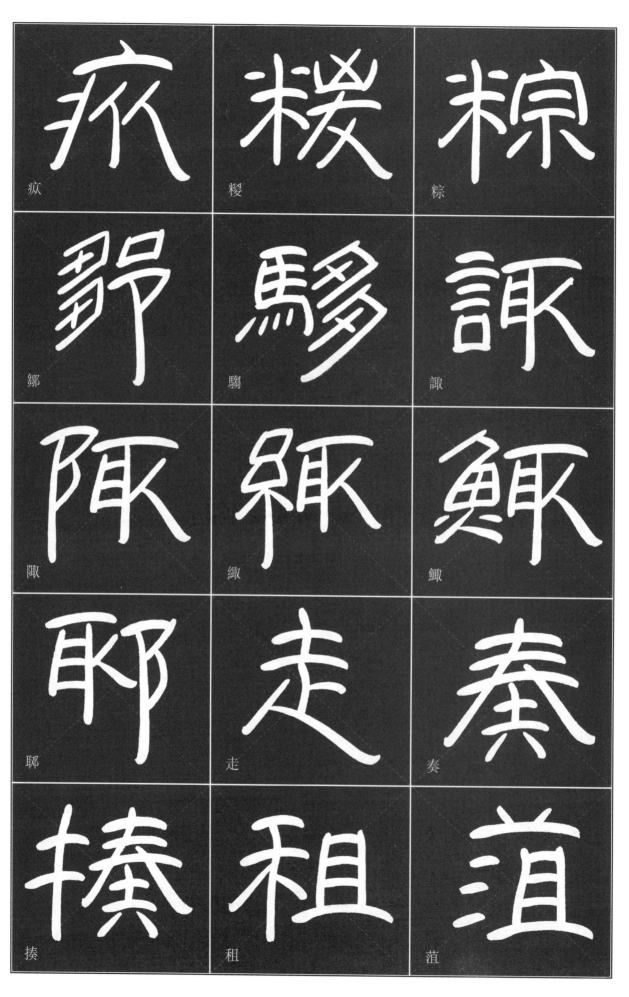

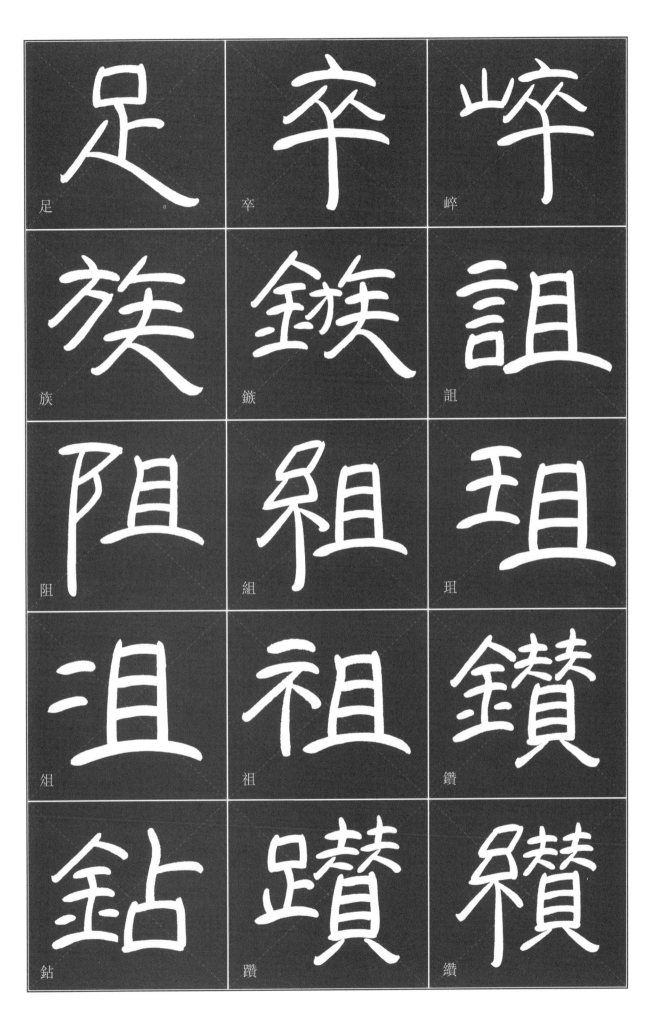

足

卒

崒

族

鏃

詛

阻

組

珇

俎

祖

鑽

鉆

躦

纘

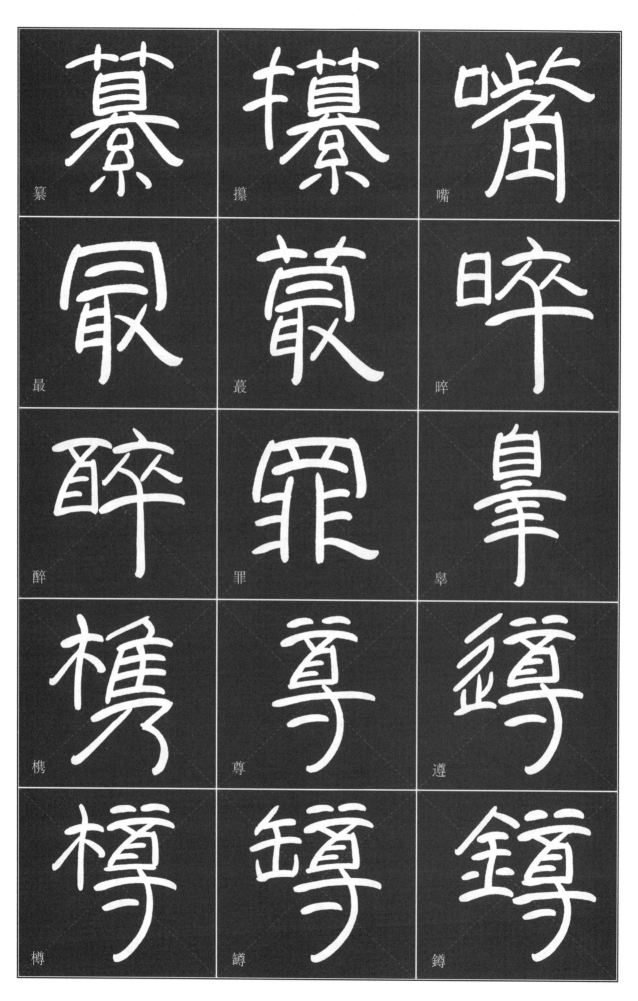

纂 擤 嘴

最 蕞 晬

醉 罪 皋

槜 尊 遵

樽 鐏 鐉

鳟

嶟

捽

陼

袏

傅

作

左

怍

酢

撙

昨

佐

胙

坐

座

做

中国简帛书法大字典（第四部）字头汇编